教育部职业教育与成人教育司推荐教材配套用书
中等职业学校电子商务专业教学用书

图片拍摄与处理

Tupian Paishe yu Chuli

赵志军　主编

高等教育出版社·北京
HIGHER EDUCATION PRESS　BEIJING

内容简介

本书是教育部职业教育与成人教育司推荐的中等职业学校电子商务专业配套教学用书。本书切实贯彻中等职业教育课程改革精神，在理实一体化理念的指导原则下，以项目驱动、任务引领的模式组织教材内容，突出实操内容，真正实现"做中教、做中学"。

本书深入讲解了网上开店过程中拍摄商品照片的专业技法，从场景布置、光线选择到构图设计、拍摄手法，再到照片的后期修饰处理，指导学生轻松拍摄出专业感十足的商品照片。另外，结合网店的定位及经营理念介绍网店装修的技巧，介绍了以最小的投入实现店铺的美化与完善的技巧。同时，本书还配有多媒体课件，对学生学习大有裨益。

本书可以作为中等职业学校电子商务专业的教学用书，也可供网上创业的人员参考阅读。

图书在版编目（CIP）数据

图片拍摄与处理 / 赵志军主编. —北京：高等教育出版社，2012.1

ISBN 978 – 7 – 04 – 033860 – 7

Ⅰ. ①图… Ⅱ. ①赵… Ⅲ. ①摄影技术 – 中等专业学校 – 教材②数字照相机 – 图像处理 – 中等专业学校 – 教材

Ⅳ. ①J41②TP391.41

中国版本图书馆 CIP 数据核字（2011）第 272759 号

| 策划编辑 | 杨成俊 | 责任编辑 | 杨成俊 | 封面设计 | 张 志 | 版式设计 | 范晓红 |
| 责任校对 | 刘春萍 | 责任印制 | 田 甜 | | | | |

出版发行	高等教育出版社	咨询电话	400 – 810 – 0598
社　　址	北京市西城区德外大街 4 号	网　　址	http://www.hep.edu.cn
邮政编码	100120		http://www.hep.com.cn
印　　刷	北京鑫海金澳胶印有限公司	网上订购	http://www.landraco.com
开　　本	787mm×1092mm　1/16		http://www.landraco.com.cn
印　　张	9.5	版　　次	2012 年 1 月第 1 版
字　　数	220 千字	印　　次	2012 年 1 月第 1 次印刷
购书热线	010 – 58581118	定　　价	24.40 元（含光盘）

本书如有缺页、倒页、脱页等质量问题，请到所购图书销售部门联系调换。

前　言

随着电子商务的发展，网上购物这种新型的商务模式越来越被广大消费者所接受。在虚拟的网络世界，消费者在选购商品时主要借助商品的图片及文字描述。因此，一张清晰、完美的商品图片就成了消费者了解商品、引发购买行为的直接依据。可见，拍摄、处理好商品图片十分重要。

图片拍摄与处理是网络营销核心技能之一，是在电子商务领域就业、创业必须掌握的技能之一，也是全国职业院校技能大赛（中职组）电子商务技术比赛（简称全国电子商务大赛）的重要内容。本书主要介绍图片拍摄与处理技能，旨在培养学生图片拍摄与处理的专业技能，同时也为全国电子商务大赛培养人才。

本书的主要特色：

1. 突出操作训练

对网店商品图片、摄影器材选择、商品拍摄、图片处理的基本理论和知识，在必须用到的时候阐述清楚，安排的所有内容以实训为主，突出技能训练。

2. 体现学生的主体地位

在理实一体化理念的指导原则下，改革传统的"填鸭式"教学模式，以项目驱动、任务引领的模式组织教材内容，突出实操训练，真正实现"做中教、做中学"。

3. 紧扣全国电子商务大赛内容

本书的编写参考了全国电子商务大赛的竞赛规程，在强调网络营销核心技能训练的同时兼顾了全国电子商务大赛的竞赛内容。

4. 体例结构新颖

本书的体例结构新颖，采用了"项目描述"、"任务描述"、"知识准备"、"任务指导"的结构组织教材内容，对于难点和重点内容，还设置了"技巧与提示"或"练功台"栏目，有利于激发学生的学习兴趣，达到预期的教学目标。

本书由珠海市第一中等职业学校赵志军担任主编，东莞市黄水职业中学梁海波担任副主编。本书具体编写分工如下：珠海市第一中等职业学校赵志军，模块一、模块二；东莞市黄水职业中学梁海波，模块三；珠海市第一中等职业学校骆明，模块四、模块五。

广西物资学校莫海燕审阅了本书的编写提纲和全稿，提出了许多宝贵的修改意见，同时本书编写也得到了珠海市第一中等职业学校电子商务专业部廖文硕和雷颖晖两位老师的大力支持，在此一并表示诚挚的感谢。

由于时间仓促，加之编者水平有限，书中不足之处在所难免，敬请广大读者批评指正。读者意见反馈信箱：zz＿dzyj@ pub. hep. cn

编　者
2011 年 11 月

目　　录

模块一　体验网店商品美图——人人都爱美

当人们在浏览网上商品时，吸引他们目光、激发购买欲望的往往是那些看起来很美、有价值的商品，毕竟爱美是人的天性，人人都爱美。有些网店的经营者常常会觉得苦恼，自己店里的商品明明物美价廉，可偏偏点击率不高，吸引不了购买者，其中一个很重要的原因就在于他(她)所拍摄的商品照片并不能展示商品的形象美。例如，我们看看图1-1中的几组图片。

轩尼诗酒

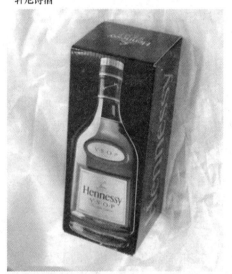
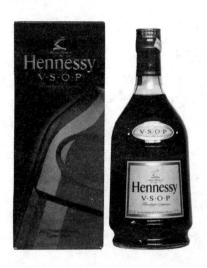

美国骆驼牌休闲鞋

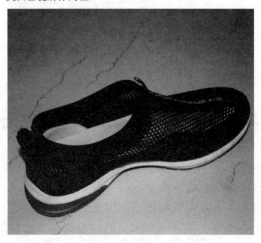
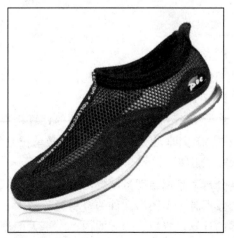

三星数码相机

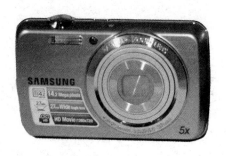

图1-1 三组商品图片

图1-1中的三组照片，同样的商品，但给人的感觉却完全不同，好的图片能表现出商品的价值和美感，并吸引人们的眼球，激发购买欲望。那么，什么样的照片才是好的照片？

项目一 认识网店商品图片的"真"面目

项目描述

通过本项目的学习，读者可以了解到网店商品图片的"真"面目，在本项目中，读者可以通过三个学习任务，了解一个合格的网店商品图片应该具备哪些条件。这三个任务分别是：了解网店商品图片的尺寸；了解商品画面构图和拍摄角度；如何突出拍摄主体。

任务一 了解网店商品图片的尺寸

任务描述

本任务中要了解一些知名电子商务网站(淘宝网、京东商城等)对上传的商品图片的尺寸要求。

知识准备

1. 图片形状

图片形状即图片的具体几何形状，一般是指正方形还是长方形或其他形状。

2. 图片大小

图片大小一般是指图片文件的计算机存储容量，单位一般是KB，即千字节。更大的容量单位是MB，即兆字节，更小的容量单位是B，即字节。一般的要求是图片大小不超过1MB。

3. 分辨率

分辨率是用于度量图像内数据量多少的一个参数。通常表示成每英寸像素和每英寸点。包含的数据越多，图形文件的资料量就越大，也能表现更丰富的细节。但更大的文件也需要耗用更多的计算机资源、更多的内存、更大的硬盘空间等。在另一方面，假如图像包含的数据不够

充分(图形分辨率较低),就会显得相当粗糙,特别是把图像放大为一个较大尺寸观看的时候。所以,在图片创建期间,必须根据图像最终的用途决定正确的分辨率。这里的技巧是要首先保证图像包含足够多的数据,能满足最终输出的需要。同时也要适量,尽量少占用一些计算机资源。

通常,"分辨率"被表示成每一个方向上的像素(px)数量,比如 640 px×480 px①等。

4. 图片格式

图片格式是计算机存储图片的格式,常见的存储的格式有 bmp、jpg、gif、psd 等。

BMP 是一种与硬件设备无关的图像文件格式,使用非常广。它采用位映射存储格式,除了图像深度可选以外,不采用其他任何压缩,因此,BMP 文件所占用的空间很大。

GIF 文件的数据是一种基于 LZW 算法的连续色调的无损压缩格式。其压缩率一般在 50% 左右,它不属于任何应用程序。目前几乎所有相关软件都支持它,公共领域有大量的软件在使用 GIF 图像文件。

JPEG 是 joint Photographic Experts Group(联合图像专家组)的缩写,文件后缀名为".jpg"或".jpeg",是最常用的图像文件格式,由一个软件开发联合会组织制定,是一种有损压缩格式,能够将图像压缩在很小的储存空间,图像中重复或不重要的资料会被丢失,因此容易造成图像数据的损伤。尤其是使用过高的压缩比例,将使最终解压缩后恢复的图像质量明显降低,如果追求高品质图像,不宜采用过高压缩比例。但是 JPEG 压缩技术十分先进,它用有损压缩方式去除冗余的图像数据,在获得极高的压缩率的同时能展现十分丰富生动的图像,换句话说,就是可以用最少的磁盘空间得到较好的图像品质。而且 JPEG 是一种很灵活的格式,具有调节图像质量的功能,允许用不同的压缩比例对文件进行压缩,支持多种压缩级别,压缩比率通常在 10∶1 到 40∶1 之间,压缩比越大,品质就越低;相反地,压缩比越小,品质就越好。比如可以把 1.37 Mb 的 BMP 位图文件压缩至 20.3 KB。当然也可以在图像质量和文件尺寸之间找到平衡点。JPEG 格式压缩的主要是高频信息,对色彩的信息保留较好,适合应用于互联网,可减少图像的传输时间,可以支持 24 bit 真彩色,也普遍应用于需要连续色调的图像。

任务指导

(1)登录淘宝网首页(网址:http://www.taobao.com),如图 1-2 所示。

(2)单击淘宝网首页右上角"使用帮助",打开帮助首页,如图 1-3 所示。

(3)按照"常见问题|我是卖家|商品发布与开店|发布 & 管理宝贝|发布宝贝|宝贝图片有什么要求?"找到淘宝网对发布图片的一条要求,如图 1-4 所示。

(4)尝试用上述途径找到淘宝网对发布图片的形状、大小、分辨率和格式的所有要求。

技巧与提示

(1)商品图片上传到网站上之前最好确定它所占的空间,一般不大于 500 KB。

(2)拍摄前了解像素和分辨率有助于在后期拍摄中减少不必要的操作。

① 有时为了表达方便,像素单位通常不写,如直接写成 640×480,本书此后如无特殊说明,图像长宽的单位均为像素。

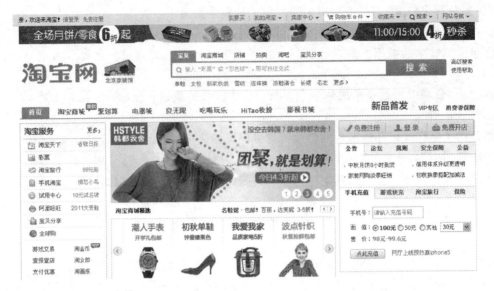

图 1-2　淘宝网首页

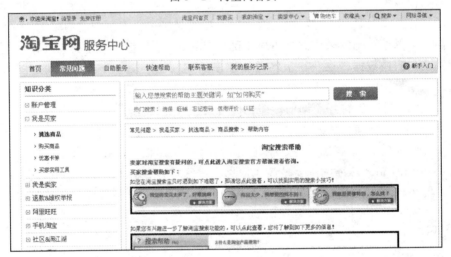

图 1-3　淘宝网服务中心首页

图 1-4　淘宝网对宝贝图片的要求

任务二　了解商品画面构图和拍摄角度

了解摄影的几种常见构图方法和拍摄角度。构图方法讲究"法无定法"，但这是构图的最高境界。一般而言，应掌握基本的构图原理。

1. 构图形式

商品摄影中常见的构图形式如下：

（1）平衡式（对称式）构图。这种构图给人以满足的感觉，画面结构完美无缺、安排巧妙、对应而平衡，如图1-5所示，商品放中间，左右平衡，正方形的画面，这是最常用的构图方法。该方法具有平衡、稳定、相呼应的特点，但缺点是呆板、缺少变化。

（2）对角线构图。把主体安排在对角线上，能有效利用画面对角线的长度，同时也能使衬体与主体发生直接关系，富于动感，显得活泼，容易产生线条的汇聚趋势，吸引人的视线，达到突出主体的效果，如图1-6所示。

（3）九宫格构图（黄金分割构图）。将被摄主体或重要景物放在"九宫格"交叉点的位置上。"井"字

图1-5　平衡式（对称式）构图

的四个交叉点就是主体的最佳位置。一般认为，右上方的交叉点最为理想，其次为右下方的交叉点。但也不是一成不变的。这种构图格式较为符合人们的视觉习惯，使主体自然成为视觉中心，具有突出主体，并使画面趋向均衡的特点，如图1-7所示。

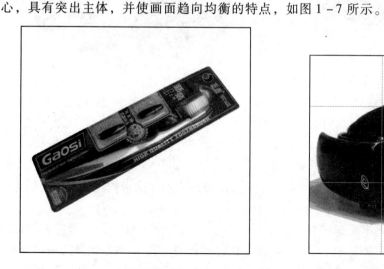

图1-6　对角线构图

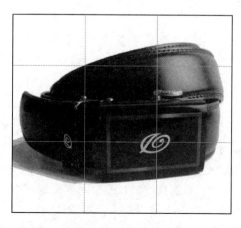

图1-7　九宫格构图（黄金分割构图）

（4）垂直式构图。垂直式构图如图1-8所示。

图1-8　垂直式构图

（5）曲线式构图。曲线式构图如图1-9所示。

（6）斜线式构图。斜线式构图如图1-10所示。

图1-9　曲线式构图　　　　　　　　　图1-10　斜线式构图

（7）放射式构图。放射式构图如图1-11所示。

（8）三角形构图。三角形构图具有稳定性和向心性，紧凑感比较强，如图1-12所示。

（9）十字形构图。画面上的商品、影调或色彩的变化呈正交十字形，能剩余较多的空间，因而能容纳较多的背景和衬体，使视线自然向十字交叉的部位集中。这种构图多用于有稳定排列组合的物体，如图1-13所示。

（10）L形构图。L形如同半个围框，可以是正L形也可以是倒L形。此形能把人的注意力集中到围框上或围框内，使主体突出，主题鲜明。这种构图可用于有一定规律线条的画面，或展示有多样组件的商品，如图1-14所示。

图 1-11　放射式构图

图 1-12　三角形构图

图 1-13　十字形构图

图 1-14　L形构图

　　了解商品摄影的基本构图方式，可以帮助我们对不同的商品选择合适表现其特性的构图方式来拍摄。

　　2. 拍摄角度

　　另外，对同一个商品，从不同的拍摄角度拍摄可以展示商品的不同特性。拍摄角度一般有三种情况，即平拍、仰拍和俯拍，拍摄的角度不同效果不同。

　　（1）平视拍摄。平视拍摄效果接近于人们观察事物的习惯，其透视感比较正常，不会使被摄对象因透视变形而遭到损害和歪曲，如图 1-15 所示。

　　（2）仰角拍摄。仰拍是指拍摄时镜头低于被摄物体，这种拍摄手法可以造成前景高大、主体突出，能够改变前后景物的自然比例，造成一种异常的透视效果，在商品摄影中是一种比较特殊的拍摄手法，较少运用。不过，对于奶粉、洗发水等罐装商品，稍稍仰拍出来的效果图给人的感觉是比较大分量一点的，如图 1-16 所示。

图 1 – 15　平视拍摄效果　　　　　　　　　　　　　　　　图 1 – 16　仰视拍摄效果

（3）俯视拍摄。俯视拍摄适合表现平面商品、组合商品的全家福或对立体感要求不高的商品，如图 1 – 17 所示。

图 1 – 17　俯视拍摄效果

任务指导

（1）对摄影中所涉及的各种构图表现方法，可以到各大电子商务网站上查看点击率较高的商品图片，分析这些图片的拍摄手法和构图形式，学习拍摄技巧。

（2）我们也可以在平时的一般日常摄影中有意识地使用学习过的拍摄构图方法，并比较使用构图方法之后表现出的效果。

任务三　如何突出拍摄主体

任务描述

学习在摄影实践中如何突出摄影的主体，通过这些方法的灵活运用，将使上传的商品图片

格外引人注目。

知识准备

1. 通过反差对比突出主体

通过反差对比突出主体，使主体与背景在影调或色调上有适当的差异，或形成鲜明的对比，如图1-18所示。

图1-18　通过反差对比突出主体效果

2. 通过镜头焦距突出主体

对主体进行精确聚焦，使次要部分或背景失去清晰度，如图1-19所示。

3. 通过构图突出主体

把主体设置在画面中心或靠近中心的部位，有时也可以放在平常说的黄金比例（即0.618的比例）处。这一比例规律是指处于A、B、C、D任意点上，整体就协调，给人以愉快的平衡感和无拘束的宽松感，不像在正中央那么僵硬死板。其实对于美来说，中西方是相通的，西方称为"黄金分割"，而国画中称"九宫格"，其实基本位置相差无几，如图1-20、图1-21所示。

4. 用拍摄角度着重强调主体

用拍摄角度着重强调主体，但避免极度的俯角或仰角，如图1-22所示。

5. 通过物体大小的比例关系突出主体

"靠前让主体更大"指的是让被摄主体尽量比其他物体更靠近镜头，这样主体在画面中所占的面积就会更大一些。在商品拍摄实践中，把要表现的商品尽量放在最前面，让它显得更大些，如图1-23所示。

图1-19　通过镜头聚焦突出主体效果

图 1 - 20　黄金分割律落点

图 1 - 21　黄金分割及九宫格

图 1 - 22　用拍摄角度着重强调主体效果

图 1 - 23　通过物体大小的比例关系突出主体效果

项目二 避免常见的图片拍摄问题——火眼金睛辨良莠

项目描述

本项目主要是分析在日常的商品图片拍摄中遇到的一些问题，比如模糊、过亮或过暗、颜色干扰或失真、主体不突出，以及 LOGO 添加过程中遇见的问题等，从而在失败的经验中吸取教训，这也是一种非常好的学习方法。

任务一 避 免 模 糊

任务描述

本任务中，我们将学习如何在商品拍摄中让商品拍摄得清晰，避免出现模糊的现象。在传统的实体店，顾客是可以接触到商品的，对商品的各种细节也可以有选择地观看，但作为网店的消费者，这个欲望在电子商务网站上是无法得到满足的，如何让购物者在浏览网店商品的时候，尽量淡化这种遗憾，唯有提供清晰、真实、多方位的商品图片，让购物者看到所有想了解的商品信息。

知识准备

一位购物者，对商品图片最基本的要求是清晰，每一位拍摄者都希望拍出清晰的照片，每一位购物者都希望看到清晰的照片，很难想象购物者能够从那些模糊的商品图片中得到什么。

在拍摄实践中，造成商品照片没拍清楚的原因有很多，如下所述。

1. 颤抖的身体

记住：按下快门时只动食指，身体不要乱动。颤抖的身体使得我们无法拿稳相机，自然无法拍出清晰的商品照片。商品的拍摄者要尽量避免下面几种情况：

（1）持机姿势不稳定的时候。

（2）情绪激动的时候。

（3）天气寒冷的时候。

（4）奔跑之后。

（5）身体不适的时候。

解决的方法如下：

（1）提高快门速度。快门速度 1/30 秒以上，如果可能，快门速度保持在 1/125 秒以上，如图 1－24 所示。

（2）调整持机姿势。各种持机姿势的正确与错误对照如图 1－25 所示。

（3）寻找可依靠的物体，如图 1－26 所示。

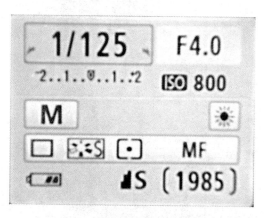

图 1－24 佳能 450D 液晶显示屏

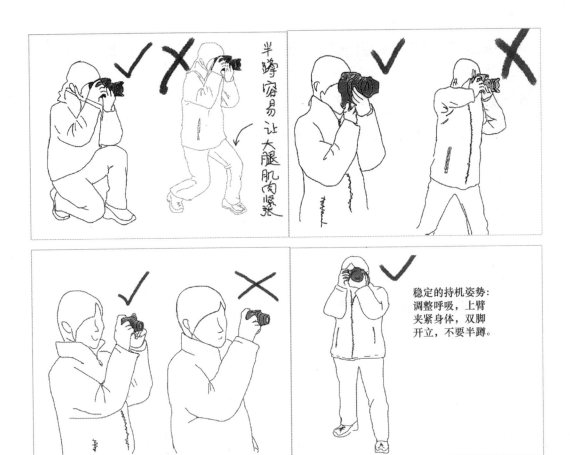

图 1-25　各种持机姿势正误对照图

（4）手持低速拍摄时，开启防抖（防振）功能，如图 1-27 所示。

图 1-26　依靠物体

图 1-27　佳能 E450D

（5）使用三脚架。

2. 商品在动

当我们在拍摄一些圆形或轻材质商品时，由于周围环境的影响（震动、风的作用），商品处于不稳定的状态。解决的方法如下：

（1）用橡皮泥或其他的物体支撑要拍摄的商品。

（2）调整呼吸，让风走开。

（3）提高快门速度。

3. 光线太暗

光线昏暗时曝光时间可能延长，如果没有使用三脚架，由于振动产生影像模糊的可能性就加大了，如图 1-28 所示。

解决方法：提高感光度，或者改善商品拍摄现场的光照环境。

4. 焦点不实

因焦点不实导致影像模糊实例如图 1-29 所示。

图 1-28 光线太暗时所拍图片 图 1-29 焦点不实时所拍图片

解决方法：使用数码相机时，尽量使用相机的自动聚焦功能。对准要拍摄的商品，半按快门，听到了合焦的声音或看到了合焦的提示，若时间允许，不要着急释放快门，抬起手指重新对焦一两次，这样会在一定程度上提高对焦精度。

5. 高倍放大

解决方法：每次尽量拍摄一件商品，不要让过多的商品出现在同一幅照片中，否则为了看清楚局部不得不高倍放大，导致图片模糊。

任务指导

针对不同的相片模糊原因我们有不同建议，根据上述建议多练习。可尝试根据每种模糊方式模拟出相似的环境，在实践中练习解决图片模糊的方法，这样效果更好。

技巧与提示

简单地归纳一下，我们把"图片模糊"形成原因分为以下四个方面：

（1）由于人和相机的移动或者振动造成图片模糊。

（2）由于商品晃动造成图片模糊。

（3）由于焦点不实造成的图片模糊。

（4）由于高倍放大造成的图片模糊。

解决方法： 稳定相机（包括防抖功能）、提高快门速度、精确对焦和让主体更大。

任务二　避免过明或过暗

任务描述

本任务中，我们将学习商品拍摄中过明或过暗产生的原因，并掌握好正确的曝光组合。

知识准备

1. 过暗的商品图片

曝光严重不足，细节缺失，颜色灰暗，完全不能反映商品的真实品质，如图 1－30 所示。

解决方法： 增加光源，或在白天光线充足的情况下拍摄。

2. 过亮的商品图片

曝光时间过长，导致曝光过量；或使用闪光灯，导致商品局部过曝，无法看清楚商品的细节或商品部分细节失真，如图1－31、图 1－32 所示。

图 1－30　过暗的商品图片

解决方法： 关闭闪光灯，在光线充足的情况下拍摄，选择合适的角度，避免反光。

图 1－31　曝光过量

图 1－32　使用闪光灯导致局部过亮

（1）对于全自动数码相机，我们可选择的方法有限，一般采取上述解决方法就可以解决问题。

（2）对于单反数码相机，在"全手动调节的模式"下有更多的方法可以尝试。

图 1-33 是佳能 450D 单反数码照相机的液晶显示器，观察其中四个区域，调整感光度、光圈、快门速度可以帮助我们得到正确的曝光组合，避免过亮或过暗。

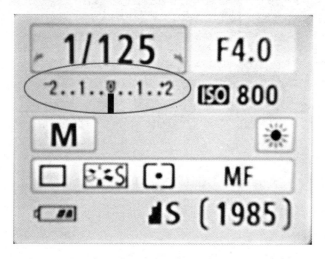

图 1-33　佳能 450D 单反数码相机液晶显示器

①　曝光判断区域：当黑色的方框在中间时，表示曝光准确，可以按快门曝光；当黑色的方框在左边时，表示曝光不足，要增加曝光量，反之表示曝光过度，要减少曝光量。

②　快门速度显示区域：快门越快，通光时间越短，通光量越小；快门越慢，通光时间越长，通光量越大。

③　光圈显示区域：F 值越大，通光量越小；F 值越小，通光量越大。

④　感光度显示区域：ISO 值越大，感光度越高，ISO 值越小，感光度越小。

光圈示意图如图 1-34 所示，通过这张图我们可以直观地了解 F 值与通光孔径的大小关系。当过亮时，可以使用通光孔径小的光圈值；当过暗时，使用通光孔径大的光圈值。

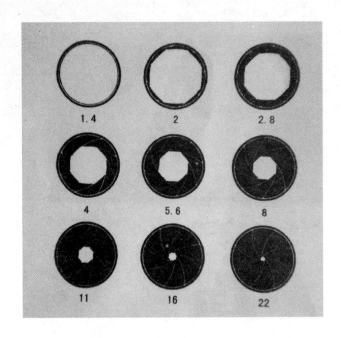

图1-34 光圈

任务三 避免颜色干扰与失真

任务描述

本任务中，我们将学习商品拍摄中如何避免因为光源和背景的关系而导致商品的颜色失真问题。

知识准备

1. 背景与商品颜色属同一色系

图1-35所示商品图片在拍摄时，选择的是自然光和紫色背景，背景与商品颜色属同一色系，背景对商品产生了颜色干扰，削弱了产品颜色本应表达出的高贵雅致的品质；另外，光线从前方过来，在商品的下面形成了难看的阴影。

解决方法：选择浅色或白色的背景，消除色干涉，还原商品真实的颜色；可考虑在光线的反方向放一张白纸或反光板，减淡阴影。

2. 数码相机的色温设置有误

图1-36所示两件商品，初看起来很漂亮，但仔细分析，发现白色的背景纸变成了浅蓝色，证明颜色不对，问题在于拍摄时数码相机的色温设置不对，拍摄时

图1-35 背景与商品颜色同属一色系的商品图片

的光源是自然光，拍摄时选择的白平衡是白炽灯。

　　解决方法：更换光源为白炽灯或者将数码相机的白平衡调整为日光型。

<p align="center">图 1-36　数码相机色温设置有误时的商品图片</p>

任务指导

　　（1）用全自动的数码相机拍摄商品时，尽量选择在自然光或日光灯照射下拍摄，白平衡选择为自动。

　　（2）使用手动数码相机，当光源为日光，尝试使用不同的白平衡模式拍摄，观察所拍摄的商品颜色有什么差别。

<p align="center">任务四　避免主体不突出、喧宾夺主</p>

任务描述

　　本任务中，我们将看到商品拍摄中关于主体不突出或者商品展示表达的意思不明确的实例，下面将分析并学习拍摄实践中如何避免出现这样的错误。

知识准备

1. 背景太乱

图 1-37 所示商品图片在拍摄时，选择的背景物太多太乱，商品图片让人不知道究竟在推销什么，各种不相关的物体全在一个画面里，干扰大。

　　解决方法：清除拍摄台面，让无关物体消失，有关联但不是主体的物体在画面中要弱化，如图 1-38 所示。

2. 主体太多

同一商品画面里，包含的商品太多，重点不突出，无主次之分，如图 1-39 所示。

　　解决方法：一次拍摄一个商品，如图 1-40 所示，或者所拍摄的是一个商品的全家福，但画面能清晰地表达出商品的特性，最关键的是消费者必须明确、无疑问。

图 1 - 37　背景物太多

图 1 - 38　清除背景后

图 1 - 39　主体太多

图 1 - 40　突出主体

3. 商品主体太小

图 1 - 41 所示图片中，商品主体太小，看不清楚细节。

图 1 - 41　商品主体太小拍摄效果

解决方法： 一次拍摄一件商品，对小的商品如首饰、戒指、邮票等使用微距拍摄，尽可能清晰地表达出商品的细节。

4. 喧宾夺主

起装饰作用的背景占画面太多，颜色也不能起到烘托商品主体的作用，如图 1 - 42 所示。

图 1 - 42　背景喧宾夺主

解决方法： 去掉装饰图，或将装饰背景图虚化，或更换同商品颜色反差大的背景。

任务五　避免 LOGO 太重

任务描述

商品拍摄完后，往往要在拍摄的商品图片上放置商家的 LOGO，一方面起到宣传作用，另一方面也是为了保护自己的知识产权，不让别人轻易使用自己拍摄的图片。

知识准备

（1）LOGO 是标志、徽标的意思。LOGO 就是图标广告，它的设计要能够充分体现该公司的核心理念，并且设计要求动感、活力、简约、大气、高品位、色彩搭配合理、美观、印象深刻，简单地讲，当我们看到一个 LOGO，就是看到了这个品牌。

（2）对一个商业网站来说，一个好的 LOGO 往往会反映网站及制作者的某些信息。

（1）在推销商品时，在商品图片的某个位置打上 LOGO 标志需要一定的审美观，注意不要让 LOGO 标志对商品产生负面影响。

（2）LOGO 标志太重对商品图片效果起减分作用，如图 1-43 所示。

图 1-43　LOGO 标志太重

（3）LOGO 标志太重，并不一定是指颜色重或字体过大，有时位置不对也会造成不好的效果，如图 1-44 所示。

图 1-44　LOGO 位置不对

（4）上网寻找好的 LOGO 标志加以分析，好的 LOGO 标志一定是和照片风格相融合的，如图 1-45 ~ 图 1-47 所示。

图 1 - 45　好的 LOGO 标志示意图(1)

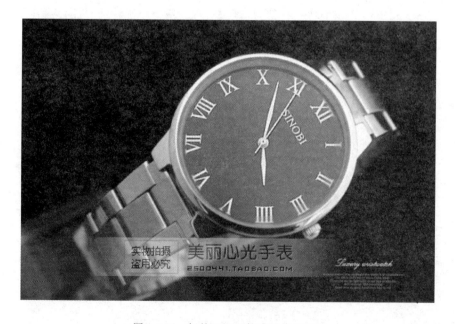

图 1 - 46　好的 LOGO 标志示意图(2)

图 1 − 47　好的 LOGO 标志示意图（3）

牡丹
MuDan

技巧与提示

好的 LOGO 标志有以下几个特点：符合国际标准，精美、独特，与网站和图片的整体风格相融。

模块二 挑选拍摄器材——
找到你的"金箍棒"

"工欲善其事，必先利其器"，要拍出好的商品图片，还必须熟悉拍摄的器材。刚入门的网店经营者需要了解拍摄器材的价格、档次，根据自己的需求，添置摄影器材，毕竟在开店初期，各方面都要花钱，资金相对比较紧张，学习本章可以帮助我们避免无谓的多余的投资，切记：合适就好，但求实用不求最好。对于想入职电子商务网店做专职商品摄影，或者想自主创业专门从事商品摄影的朋友，也可以通过本章了解拍摄器材的基本知识，帮助你顺利入门。

本章将从如何选购相机和辅助器材、如何组合使用这些器材方面做简单的介绍。

项目一 选择数码相机

项目描述

本项目介绍适合拍摄商品的不同数码相机选购方法和数码相机的技术指标和相关参数，将分三个任务介绍不同档次的数码相机，读者可以以此为参考，根据自己的实际需要和经济实力选择购买。

任务一 选择全自动数码相机

任务描述

选择一款适合自己的全自动数码相机。

知识准备

全自动数码相机又称卡片数码相机，也是最普通的数码相机，许多的功能都由数码相机内设的程序固定，使用者一般只需要对准商品、按下快门就完成了拍摄工作。

相机特点：这种相机，它体积小、价格低、使用起来比较简单。市面上大量的数码相机都属于这一类，性能指标和价格相对偏低，具有自动对焦、自动曝光、自动白平衡、自动闪光灯等，完全不是以前的"傻瓜机"的概念。

必备参数：300万~500万像素，现在新出的数码相机已经达到了1 000万像素以上，具有白平衡调节、感光度调节、曝光补偿、4倍左右光学变焦，微距拍摄5 cm左右。

参考品牌及型号相机：佳能 IXUS 系列/索尼 W 系列/尼康 COOLPIX 系列/三星 PL 系列。

参考价格：1 000 ~ 2 000 元人民币。

大多数家庭配备家用旅游用的数码相机，多属此类档次的数码相机，如图 2－1 所示，这类相机适合商品数量不多、网店投资不大、业余开店的店主，店主可以不需要有额外的支出。

图 2－1　全自动数码相机

任务指导

（1）现以三星 PL20 数码相机为例，介绍此类数码相机的技术参数和使用方法，如图 2－2 所示。（注:此数码相机为 2011 年全国职业院校技能大赛（中职组）电子商务技术比赛指定用机。）

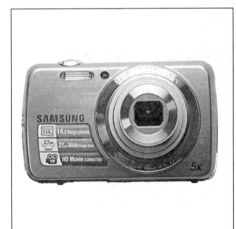

图 2－2　三星 PL20 数码相机

总像素：1 448 万像素，有效像素 1 420 万像素；

变焦倍数：5 倍光学变焦，5 倍数码变焦；

操作模式：全自动；

传感器类型：CCD 传感器 1/2.3 英寸；

微距：5 cm；

对焦方式：自动对焦，自动跟踪对焦，中央对焦，面部优先对焦，自动多点对焦；

普通对焦范围：80 cm ~ 无穷远（广角），1 m ~ 无穷远（长焦）；

光圈范围：F3.5 ~ F5.9；

液晶屏尺寸：2.7 英寸；

曝光补偿：±2 级，以 1/3 级增减，±2 级，以 1/3 级增减；

测光方式：点测光，中央重点测光，平均测光，面部优先；

ISO 感光度：自动，80，100，200，400，800，1 600；

白平衡模式：自动，晴天（日光），阴天，白炽灯，荧光灯 H，自定义，荧光灯 L；

场景模式：风景，运动，海滩，雪景，微距，儿童，日落，人像，夜景人像，逆光人像，微距人像，逆光，白色，三脚架，夜景，微距文本，蓝天，微距色彩，自然绿色，焰火；

快门速度：1/8 ~ 1/2 000 秒（智能场景识别），1 ~ 1/2 000 秒（程序），8 ~ 1/2 000 秒（夜景）；

防抖功能：电子防抖；

机身闪光灯：内置闪光灯；

闪光模式：自动，强制，关闭，防红眼，慢速同步；

有效闪光范围：0.2 ~ 2.68 m（广角端），0.5 ~ 1.59 m（长焦端）；

存储介质：SD 卡最大支持 2 G，SDHC 卡最大支持 8 G。

（2）打开相机电源开关，熟悉三星 PL20 数码相机后背的各种功能按钮，如图 2 - 3 所示。

图 2 - 3 三星 PL20 数码相机的后视图

（3）按下 "MENU" 开关，熟悉三星 PL20 数码相机的各种参数选项，如图 2 - 4 所示。

（4）其他不同品牌的全自动数码相机操作大同小异，选购一款佳能 IXUS 系列的数码相机，熟悉相机的各种参数，学习各功能按钮的调节方法。

技巧与提示

（1）认真阅读数码相机的产品说明书。

（2）登录太平洋电脑网的网站或相关电子商务网站，阅读相关数码相机的选购说明。

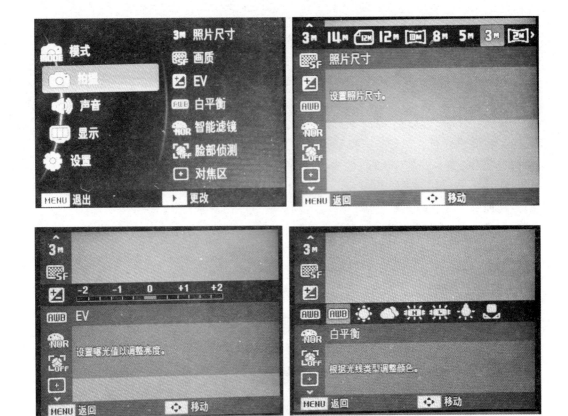

图 2 - 4　三星 PL20 数码相机的各种选项

任务二　选择带手动功能的数码相机

任务描述

选择一款档次稍高的带手动功能的数码相机。

知识准备

手动数码相机，一般是单镜头反光数码相机，是稍微高端一点的数码相机，可以选择全自动模式，也可选择手动模式（M 档），比较适合商品拍摄，布好光源，设定好光圈、快门，之后可以很方便地更换要拍摄的商品，提高效率，不必像自动数码相机那样，换一件商品要重新设定曝光补偿等。

相机特点：这种相机，它体积较大，价格稍贵，性能指标和价格相对较高，具有自动对焦、自动曝光、自动白平衡、自动闪光灯等。

必备参数：300 万～500 万像素，部分数码相机可达到 1 000 万像素以上，具有白平衡调节、感光度调节、连拍、手动模式、光圈优先等，微距 5 cm 左右。

参考品牌及型号相机：佳能 450D－550D 系列／索尼 A580 系列／尼康 D3100－D5100 系列。

参考价格：3 000～5 000 元人民币。

这类相机是一种性价比比较高的选择，适合商品数量较多、专业开店的店主，也可以作为专业商品摄像的入门级相机。

任务指导

（1）现在以佳能 450D 为例，如图 2－5 所示，介绍该类数码相机的技术参数。

图 2－5　佳能 450D 单反数码相机

总像素：1 240 万像素 ，有效像素 1 220 万像素；

操作模式：带全手动功能；

传感器：CMOS 传感器，22.2 mm × 14.8 mm；

镜头类型：可更换镜头；

对焦方式：单次自动对焦，人工智能伺服自动对焦，手动对焦(MF)/自动对焦点选择；

液晶屏尺寸：3.0 英寸；

取景器类型：液晶屏取景，单反取景；

曝光模式：全自动曝光，程序自动曝光，光圈优先曝光，手动曝光，快门优先曝光等；

曝光补偿：±2 级，以 1/3 级增减，±2 级，以 1/2 级增减；

测光方式：点测光，局部测光，评价测光，中央重点平均测光；

ISO 感光度：自动，100，200，400，800，1 600；

白平衡模式：自动，阴天，阴影，钨丝灯，闪光灯，日光，白色荧光灯等；

场景模式：运动，微距，人像，风光，夜景人像；

快门速度：1/4 000 至 1/60 秒，闪光同步速度 1/200 秒，1/4 000 至 30 秒(B 门)；

自拍：支持自拍功能，2/10 秒延时；

闪光灯：内置闪光灯。

（2）佳能 450D 数码相机的全家福和部分细节图，如图 2－6～图 2－8 所示(来自太平洋电脑网)。

（3）选购一款索尼 A580 系列的单反数码相机，列出相关参数。

图 2 – 6　佳能 450D 数码相机全家福

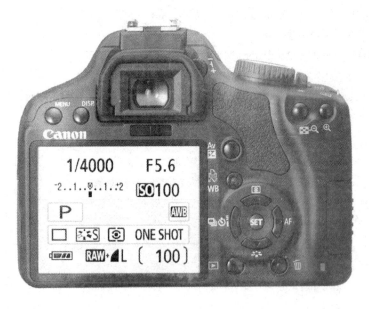

图 2 – 7　佳能 450D 数码相机后视图

技巧与提示

　　在摄影论坛上，搜索上述相机，选择几种品牌多比较，可以帮助选择适合自己需要的相机。

28

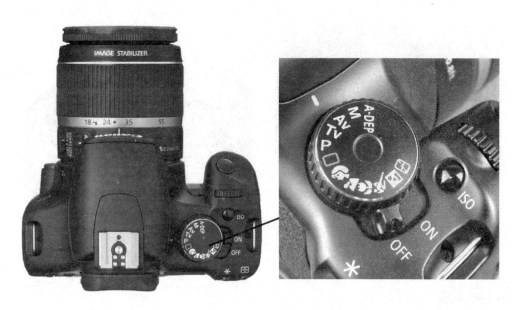

图 2 - 8　佳能 450D 数码相机俯视图

任务三　选择专业数码相机

任务描述

选择一款高档次的专业数码相机。

知识准备

专业数码相机,一般是单镜头反光数码相机,是高端数码相机,可以选择全自动模式,也可选择手动模式(M 档),适合专业商品拍摄,对大型商品有很好的表现力,可以根据拍摄的需要选购专业镜头。

相机特点:这种相机,它体积较大,价格相对较高,是较专业的相机,具有自动对焦、自动曝光、自动白平衡、自动闪光灯等。

必备参数:1 000 万像素,部分数码相机可达到 2 400 万像素以上,具有白平衡调节、感光度调节、连拍、手动模式、光圈优先等,带微距拍摄功能,可添加近摄镜。

参考品牌及型号相机:佳能 EOS 60D - 70D 系列/索尼 A65 系列/尼康 D7000 系列。

参考价格:7 000 ~ 9 000 元人民币。

这类相机价格高,可根据具体摄影的要求更换不同的镜头,适合商品数量较多、专业开店的店主,也可以作为专业商品摄像的标准配置相机。

任务指导

现在以索尼 A65 为例,熟悉该类数码相机的技术参数,如图 2 - 9 所示。

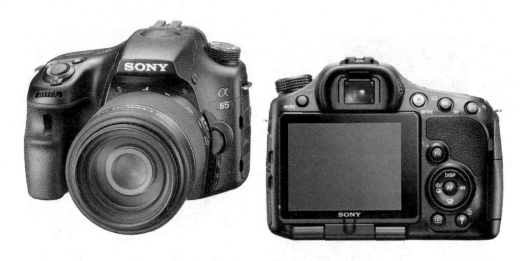

图 2 - 9　索尼 A65 准专业数码相机

项目二　选择辅助器材——一个也不能少

项目描述

比起其他摄影，商品摄影师要使用更多的器材设备，处理更为复杂的技术难题。使用一些必要的辅助器材能更好地帮助我们得到高质量的商品图片。在本项目中，我们将分三个方面介绍基本的摄影辅助器材：选购三脚架，选购摄影棚或摄影台，准备灯光设备。

任务一　选择三脚架

任务描述

一般的网店经营者在购买数码相机的时候都往往忽视了三脚架，其实在商品拍摄上往往都离不开三脚架的帮助，尤其是使用微距拍摄，三脚架稳定照相机的作用就更重要了。三脚架的作用不管是对业余用户还是对专业用户都很重要。

知识准备

最常见的就是长曝光中使用三脚架，一般在使用 1/30 秒以上的曝光时间时都建议用户使用三脚架，因为数码相机的抖动常常导致拍摄出的商品图片模糊或边缘不够锐利。选择三脚架的第一个要素就是稳定性。

购买三脚架应该考虑品牌、产品材质、产品类型等几个方面。

三脚架按品牌分：百诺（BENRO）、Fotopro／富图宝、捷信、伟峰、金钟、云腾等；

按产品材质：碳纤维、铝镁合金、铝合金等；

按产品类型：脚架＋云台套装、脚架；

按云台类型：球型云台；

按脚架节数：三节、四节、五节，其中三节最常见。

任务指导

这里以百诺（BENRO）A－297n6 为例，熟悉三脚架的操作。

（1）了解百诺（BENRO）A－297n6 三脚架产品参数：三脚架＋云台套装，工作高度为390～1 775 mm，最大负荷为8 kg，角架节数3节，铝合金材质。

（2）查看三脚架配件，如图2－10～图2－12所示。

图 2－10　三脚架

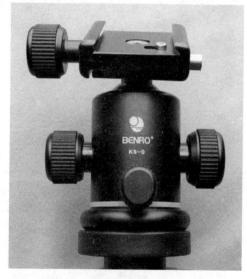

图 2－11　云台

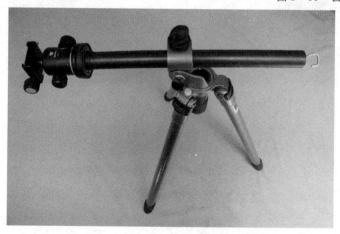

图 2－12　三脚架变形图

（3）将三脚架的三个支脚张到设计的极限。

（4）升高三脚架，按照"先粗后细"的原则，使用时尽量使用上面的较粗的脚管，根据需要先拉出第二节，依次向下拉出。

（5）安装相机固定到螺旋孔上，如图 2－13～图 2－15 所示。

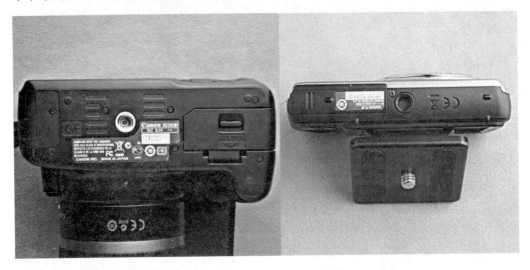

图 2－13　数码相机底部的固定螺丝孔

图 2－14　带螺杆的固定垫片

（6）将相机固定到三脚架云台上，如图 2－16 所示。

技巧与提示

（1）购买三脚架的原则是：买背得起的最重的，如图 2－17 所示。

（2）带上一个一元钱的硬币，在固定相机时拧紧或松开螺栓时使用，非常方便。

图 2 - 15　装上固定垫片的数码相机　　　　图 2 - 16　固定相机到三脚架云台上

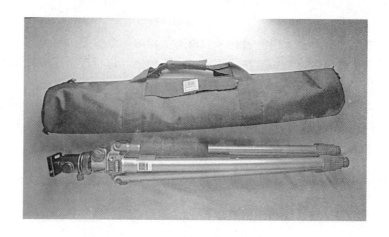

图 2 - 17　三脚架及背袋

任务二　做好摄影棚、摄影台

任务描述

在本次任务中，我们将学习如何搭好一张摄影台或摄影棚。

知识准备

摄影台一般拍静物，也叫静物台，一般用来拍摄小商品或其他广告照片，选择一个稳定水平的平台，用常规柔光照明即可，如图 2 - 18 所示。

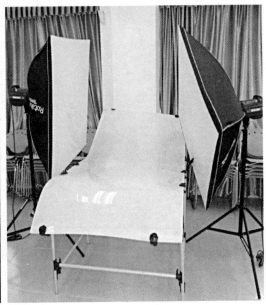

图 2 - 18　各种摄影台

摄影棚是在适当的摄影台上用漫射材料和框架搭建的一个棚子。常见的打光方法是：多个灯在棚外透过漫射材料照明；照相机在一端伸入镜头拍摄。这种配置适合拍摄小型反光很强的物体，削弱环境的干扰，如图 2 - 19 ~ 图 2 - 21 所示。

两者比较，摄影棚的光线更为均匀柔和，画面几乎不存在阴影；摄影台则可配置更复杂的布光方案，比如使画面存在阴影用来体现立体感。比较大型的摄影台，补光之类的也比较复杂，如图 2 - 22 所示。

任务指导

按图 2 - 23 所示，练习搭建摄影棚或摄影台。

技巧与提示

（1）摄影台或摄影棚的环境一般为白色或浅色，拍摄小的商品可直接购买便携式摄

(a) 折叠的便携式摄影棚　　　　　　　(b) 打开的便携式摄影棚

图 2 - 19　便携式摄影棚

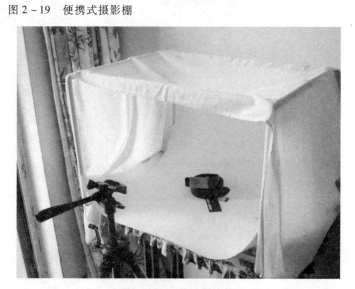

图 2 - 20　便携式摄影棚内部　　　　　　　图 2 - 21　简易摄影棚

图 2 - 22　大型摄影棚

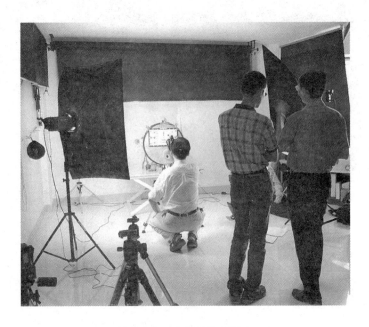

图 2 - 23　动手搭建摄影台

影棚。

（2）可将多种颜色的背景布排列悬挂在天花板上，需要哪种颜色的背景时可以很方便地放下来，同时也节约空间，如图 2 - 24 所示。

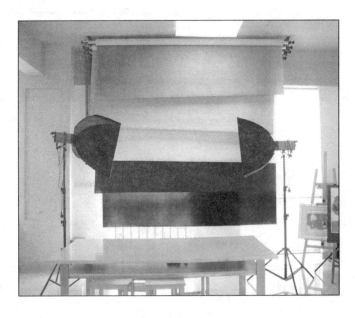

图 2 - 24　背景布排列悬挂在天花板

任务三　　配备好灯光设备

灯光设备是我们在准备商品摄影时必须要考虑购买的设备，在本任务当中我们将学习几种简单的布光设备。

要准备灯光设备，必须了解什么是造型光(主光)、辅助光、背景光、轮廓光等基本概念。造型光一般来自前45°仰角45°，辅助光一般与相机拍摄光轴接近，背景光专对背景将商品主体与背景分离，轮廓光实际为逆光勾勒轮廓。开始不要用太多，如果不能把握好光线强弱、宽窄、硬软，则会造成混乱，因此建议先用两盏灯学习：主光——造型光，一般是较强聚光；辅助光——散光较弱，以降低反差，减弱调面的生硬和暗部细节的丧失。

自然光廉价但使用起来很不方便，受限制大，偶尔配合小型摄影棚拍摄小件商品时用，因为不涉及灯光设备，这里不多讲，下面主要讲人工光的灯光设备。

按照人正常的视觉特点，要更好地还原商品色彩，最好选择接近日光的光源，以柔光灯来拍摄。使用人工光进行拍摄时，有人喜欢用两支灯，有人喜欢用三支灯，风格不一样，其实用一支灯加个反光板也可以拍出好的商品图片。

(1) 灯的品牌：国产灯光品牌有光宝、金贝、U2、金鹰等。

(2) 灯光设备配置：回转四灯头柔光箱50 cm×70 cm一套(45 W色温5 500 k灯泡四个、灯架一个)，反光板一个，如图2-25~图2-27所示。

图2-25　回转四灯头柔光箱套件

图 2 - 26　105 W(上)45 W(下)色温 5 500 k 灯泡

图 2 -27　柔光箱和 5 合 1 金银反光板

（3）反光板的作用主要用来减轻拍摄主体的阴影，如图 2 - 28 所示。

（4）双灯照明的布局如图 2 - 29 所示。

（5）尝试练习这两种布光方式。

技巧与提示

（1）回转四灯头柔光箱安装 105 W 的灯泡太大，使用 45 W 灯泡大小比较合适。

（2）搭建双灯照明摄影台，背景板（布）要形成一定的弧度，如图 2 - 30 所示。

图2-28 柔光箱和反光板组合使用

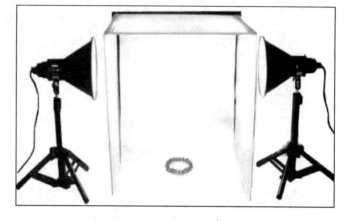

图2-29 双灯照明布局图

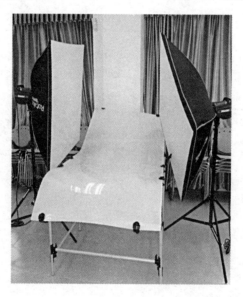

图2-30 摄影台

项目三　了解你的相机——用好独门武器"金箍棒"

📎 **项目描述**

　　本项目主要介绍在商品摄影中数码相机使用较多的几项功能，包括白平衡调节功能、微距拍摄功能、曝光补偿功能等，在本实训项目中将通过三个任务来分别介绍相关的基本使用方法。

任务一 认识白平衡

真实地反映商品的颜色和质地是商品摄影的基本要求，为了实现这一目标，我们要学习对数码相机的白平衡功能进行设置。

知识准备

白平衡的基本概念是"不管在任何光源下，都能将白色物体还原为白色"，对在特定光源下拍摄时出现的偏色现象，通过加强对应的补色来进行补偿。一般使用时选择自动白平衡（AWB）就足够了，但在特定条件下如果色调不理想，可以选择使用其他的各种白平衡选项。

任务指导

前面我们讲过，按照人正常的视觉特点，最习惯日光的光源，下面以日光型柔光灯来作为商品拍摄的光源，学习如何调整白平衡。

调整三星 PL20 全自动数码相机的白平衡。

（1）按"Power"开关，打开数码相机。

（2）在三星 PL20 数码相机的背面，按"MENU"按钮，出现如图 2-31 所示的菜单。

图 2-31　三星 PL20 数码相机菜单

（3）选择"拍摄 > 白平衡"，出现如图 2-32 所示的选择菜单。

（4）选择"日光型" ● 白平衡，按"OK"确定。

（5）设定完毕，按"MENU"按钮退出设置，可以开始拍摄。

技巧与提示

当我们选定了日光型光源照明时，在选择白平衡时最好不要选择自动白平衡，而是直接选择"日光型"白平衡，这样更能真实地还原商品的色彩。

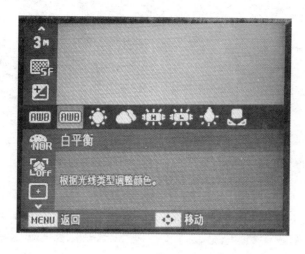

图 2 - 32 白平衡选项

任务二 掌握微距拍摄

任务描述

微距拍摄是商品摄影中非常重要的拍摄技巧，尤其是对体积比较小的商品。在本任务当中我们将学习如何进行微距拍摄。

知识准备

微距拍摄又称为近距离拍摄，通常在消费级数码相机上有一朵小花(如图🌷)的那个按钮，就是微距拍摄的转换按钮。

微距摄影是数码相机的特长之一，用微距拍摄可以把很普通的场景拍成戏剧性的场面，微距特别擅长表现细小的东西，对细节可以充分展示，而且也可以随心所欲地表现自己在选题、构图、用光方面的创意。微距摄影的目的是力求将主体的细节纤毫毕现地表现出来，把细微的部分巨细无遗地呈现在眼前。

任务指导

以佳能 450D 数码相机为例，介绍如何进行微距拍摄。

（1）微距拍摄时稍有抖动就会影响对焦和构图，故把佳能 450D 数码相机放置在三脚架上，容易拍摄出稳定的影像，如图 2 - 33 所示。

（2）由于要尽可能还原微距主体的色彩，建议使用标准设置或可靠设置，如图 2 - 34 所示。因为若以 JPEG 格式保存商品图片，标准设置的色彩会更舒服。

（3）微距拍摄时不容易依靠自动对焦系统准确对焦，尤其在焦点并不处于画面中心的时候，这时建议使用手动对焦功能，如图 2 - 35 所示。光学取景器不容易看清对焦中心的时候，可以打开 LCD 实时取景功能协助。

（4）微距照片一般要求主体曝光准确，可使用佳能 450D 上新增的点测光功能，如图

2 – 36 所示。

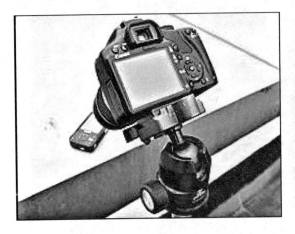

图 2 – 33　用三脚架微距拍摄

图 2 – 34　标准风格

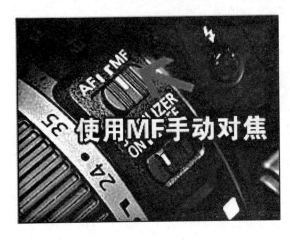

图 2 – 35　手动对焦

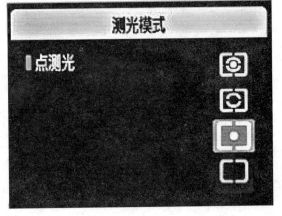

图 2 – 36　点测光模式

技巧与提示

　　对于单反数码相机来说，微距的拍摄能力由镜头所决定。现在差不多每一支镜头皆有微距功能，这里它们所指的微距功能其实是指镜头的近摄能力。一般来说，镜头的放大率要达到1 : 2，甚至是1 : 1，才称得上是微距镜头。

任务三　学会曝光补偿

任务描述

　　我们常见的具有自动曝光功能的相机一般都有曝光补偿功能，而手动曝光的相机则需要通过快门、光圈的控制来补偿曝光量。在本任务中将学习如何进行曝光补偿的设置。

具有丰富层次的底片一般都可称为曝光正确。现代的照相机大都具有内测光功能，在大多数情况下，按测光表提供的数据拍摄便可使多数底片获得基本正确的曝光，这是因为测光表读取的是18%的灰色影调，而18%的灰正是我们日常生活场景中的平均光线值。但是，正确曝光并不等于最佳曝光，尤其是对于白色的或明亮的物体占主导地位的画面，单纯地按相机的测光数据拍摄则会出现明显的偏差，也就是说照片上的白色物体、明亮物体、黑暗物体所表现出的都是18%的灰，这样的照片自然不能令人满意，因此，曝光补偿有着极为重要的作用。

任务指导

（1）使用三星PL20全自动数码相机进行拍摄，选择"MENU > 拍摄 > EV曝光补偿"，设置曝光补偿值为"0"，如图2-37所示。拍摄商品图片如图2-38所示。

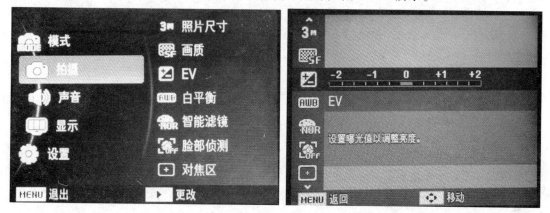

图2-37　设置曝光补偿

（2）设置曝光补偿值为0.4，如图2-39所示。

图2-38　曝光补偿值为"0"

图2-39　曝光补偿值为"0.4"

（3）设置曝光补偿值为1.0，如图2-40所示。

（4）设置曝光补偿值为1.3，如图2-41所示。

图2-40　曝光补偿值为"1.0"　　　　　　　图2-41　曝光补偿值为"1.3"

（5）通过比较，我们发现在曝光补偿值为"1.3"时，商品的色彩和质感最接近真实。

技巧与提示

一些经验丰富的摄影者常用"白加黑减"四个字来阐述曝光补偿的要领，由于各种商品的反光率不同，所以补偿范围并没有具体的标准，摄影者应该养成仔细观察，分析黑、白、灰之间的均衡度和反光率的习惯，从思考和实践中去把握自己所需要的曝光要领，拍摄出精彩的作品。

任务四　设置好图像尺寸与图像质量

任务描述

图像尺寸和质量是商品摄影中非常重要的技术指标。图像尺寸和质量设置过高，占据存储空间太大，致使上传下载时间太久；图像尺寸和质量设置过小，图像看不清楚。在本任务当中将学习在拍摄前如何设置好拍摄的图像尺寸和质量。

知识准备

影响图像清晰度的两个因素如下所述。

1. 图像尺寸

如图2-42所示，L：大尺寸模式，意味着照片的像素较高，文件体积很大；M：普通尺寸模式，意味着照片的像素中等，文件体积中等；S：小尺寸模式，意味着照片的像素较低，文件体积较小。

2. 图像质量

如图2-43所示，多数相机提供两种或三种JPEG压缩级别，应该选择相机型号上提供的

中间或最佳质量设置。最佳设置使用最低的压缩，虽然这样文件较大，但却尽可能地保证了最高质量。

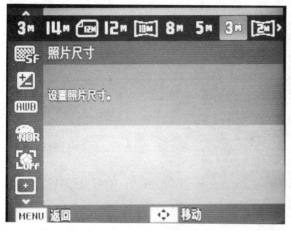

图2-42　三星PL20相机图像尺寸设置

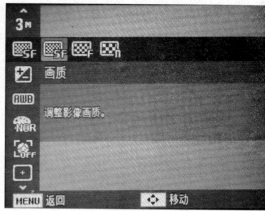

图2-43　三星PL20相机图像质量设置

任务指导

以三星PL20数码相机为例设置拍摄图像尺寸和图像质量。

（1）打开"Power"电源开关。

（2）选择"MENU>拍摄>照片尺寸>2M"，图像大小为1 920×1 080，适合在高清晰度电视上显示，按"OK"确定。

（3）选择"MENU>拍摄>画质>F高画质"，设定完毕按"OK"确定。

（4）按"MENU"退出设置，开始拍摄，得到如图2-44所示的图片。

（5）放大部分细节图裁剪，如图2-45所示。

图2-44　设置图像尺寸和质量后的拍摄图片

（6）选择照片尺寸为"5M"+"F高画质"拍摄，放大部分细节图裁剪，如图2-46所示。

图2-45　放大部分细节图

图2-46　照片尺寸变大后的细节放大图

可以看出，尺寸大的照片放大后细节图更清晰。

技巧与提示

在设置拍摄图像尺寸和图像质量时，有时不妨将图像尺寸选择大些、图像质量选择高一点，这样在后期裁剪细节图时，就不需要再重新拍摄了。

模块三　拍出你的美图
——学会七十二般变化

通过本章的学习，读者可以了解到网店商品拍摄知识。在本章节中，读者可以通过三个项目的学习，了解商品拍摄光源的选择、背景道具的选择以及常见网络商品的拍摄方法和技巧。这三个项目分别是：选好光源；选好道具和背景；掌握分类拍摄技巧——对症施法。其中项目三中共设立了 7 个任务，分别介绍了七类不同商品的拍摄方法和技巧。

项目一　选好光源

项目描述

本项目主要介绍了光源的分类及不同光源的特征、光的基本方位和常用的商品拍摄布光方法。

任务一　认识光源

任务描述

本任务是认识光源，了解自然光和人造光的分类和各自的特点。

知识准备

摄影是用光的艺术，没有光就没有摄影。产生亮光的起点称之为"光源"，摄影光源是供摄影用的光线来源，分自然光和人造光两大类。

1. 自然光

自然光是指太阳光、天空的漫散射光以及月光、星光。自然光的强度和方向是不能由摄影者任意调节和控制的，只能选择和等待，摄影者应注意了解自然光的变化对摄影用光的影响，以便合理利用自然光。

（1）直射光。太阳光因出现的时间不同，其光照强度和投射角度也不同。根据太阳与地面构成的角度，可将全天直射阳光的变化情况分为以下三个阶段。

第一阶段：早晚的太阳光。当太阳从地平线升起和傍晚即将落山时，太阳光与地平线成 0°~15°夹角，被摄主体的垂直面被普遍照亮，并留下长长的投影。太阳光透过厚厚的大气层之后，光线变得柔和，和天空光的光比约为 2:1。早晚常常伴有晨雾和暮霭，空气透视效果强

烈，在逆光下这一特点尤为突出。利用这种光线照明拍摄近景照片，影调柔和；拍摄大场景照片，则显得浓淡相宜，层次丰富，空间透视感强。这段时间非常短暂，光线强弱变化大。

第二阶段：上午、下午的太阳光。上午、下午的太阳光与地平线成 15°～60° 夹角，通常是指上午 8—11 点、下午 2—5 点。这一阶段的光线，光照强度比较稳定，能较好地表现被摄主体的轮廓、立体形态和质感。在摄影中将这段时间称为正常照明时刻，被摄主体周围的环境反射大量的光，从而缩小了被摄主体的明暗光比。此时，太阳光和天空光的光比约为 3∶1 至 4∶1，画面的明暗层次极好。对于商品拍摄用光而言，是极佳的拍摄时间段。

第三阶段：正午的太阳光。正午的太阳光即顶光，与地平线成 90° 夹角。这一阶段的光线光照强度最强，太阳光从上向下垂直照射被摄主体，被摄主体的水平面被大面积照亮，垂直面的照明却很少或完全处于阴影中。在商品拍摄中一般不宜选用正午直射光，特别是夏季的正午。

（2）散射光。太阳光在传播过程受到大气层、云层等反射就会形成散射光。根据天气条件的不同可将散射光分为以下三类。

第一类：天空光。天空光主要是指太阳光在大气层中经过多次反射形成的柔和的散射光。

第二类：薄云遮日。当太阳光被薄薄的云层遮挡时，便失去了直射光的性质，但仍有一定的方向性。被摄主体在这种光线的照明下，明暗光比较小。用这种光线照明拍摄商品时，能获得有一定反差、影调柔和的照片。

第三类：乌云密布。浓云遮日的阴天或雨天、雪天，太阳光被厚厚的云雾遮挡，形成阴沉的漫射光，完全失去了方向性，光线分布均匀。被摄主体在这种光线的照明下，光比小，色彩昏暗。这种光线照明拍摄的照片立体感差，影调平淡，较少用于商品拍摄。

（3）室内自然光。室内自然光与室外自然光有着明显的区别，它看起来是散射光，但有较明显的方向性和较大的光比，商品摄影中常借助透过窗台的室内自然光拍摄。

2. 人造光

人造光是摄影常用的光源，它具有使用方便、灵活的特点，其光照强度、照明方向、照明高度、照明距离、光线色温等都可以由摄影者调控。可供摄影照明的人工光源很多，除了闪光灯，常用的还有聚光灯、漫散射灯、照相强光灯、石英碘钨灯、荧光灯、白炽灯以及火光、烛光等。人造光大致分为两大类：一类是连续光，另一类是非连续光。

钨丝灯灯泡的光线是连续的光线，闪光灯是瞬间发光的照明设备即电子闪光灯，只能发出短暂的照明，非连续光源。用连续的人造光源拍摄，与用自然光拍摄大致相同。但用非连续性光源拍摄，则要讲求快门开关与发出的闪光的配合问题，即所谓的"同步"。根据不同的光比强度、色温等特征，可以将人造光源分为以下若干种。

（1）聚光灯。聚光灯（图 3－1）在灯泡前面装有聚光镜片，在灯泡后面装有小型反光盏，射出的光线聚集成束，有方向性，亮度

图 3－1　聚光灯

高。聚光灯的光很像直射的太阳光，有明显的方向和较强的投影，被摄物体有明显的反差，拍出的照片立体感较强。使用时如果在灯前加用一个散光网罩，可使光线变得柔和些。在室内拍摄时，聚光灯可作为主光或轮廓光的光源使用。

（2）散射灯。散射灯在灯泡的后面多装有凸凹不平的反光罩，所用灯泡为磨砂灯泡或乳白灯泡等散射光源，射出的光线呈喇叭形向外扩散，像散射光一样柔和，均匀地照亮被摄物体，没有明显的方向。用散射灯拍摄，被摄体没有明显的反差，因此立体感也较差。散射灯在室内摄影中一般作为辅助光的光源使用。

（3）反射灯。反射灯是把光直接射向反光板、反光伞等反光物体上，再由反光体把光反射到被摄物体上。这样的光线柔和，能在被摄体上形成明暗区域而又没有强烈的明暗交界线。在人像摄影中，一般作为辅助光源。

（4）闪光灯。闪光灯是摄影中最常用的人造光源。它一般分为两大类：大型电子闪光灯（图3-2）和小型电子闪光灯（图3-3）。大型闪光灯又称为影室闪光灯，与小型闪光灯比较，具有闪光输出能量大、布光面宽、光线均匀、可在配备的造型灯下直接观察光线效果等特点。小型闪光灯体积小、重量轻，使用方便并且发光强度高。

图3-2　大型电子闪光灯　　　　　　　　图3-3　小型电子闪光灯

（5）摄影碘钨灯。碘钨灯的体积小、重量轻、发光功率大，色温稳定在3 200 K左右。它在新闻、科技、摄影等多种行业中广泛应用，是用得较多的一种照明工具。使用摄影碘钨灯拍摄时应按照使用要求去做，否则会损坏。

任务指导

（1）挑选一件纺织物品，如布偶，用相机分别在白天阳光下、室内、阴天、雨天和夜间月光下拍摄该物品，比较不同自然光线下拍摄的照片。

（2）挑选一件玻璃物品，分别在使用聚光灯、散射灯、反射灯、闪光灯、摄影碘钨灯光源下拍摄该物品，比较不同人造光线下拍摄的照片。

（3）挑选一件金属物品，在白天室内配合人造光源拍摄该物品，尝试认识人造光线的运用。

（1）利用自然光拍摄商品时尽量不要选择在正午太阳直射时，可供选择的最佳时间是上午和下午。在窗边等室内借助自然光拍摄的时候可以用反光板对背光的部分进行补光。

（2）应用自然光源要注意季节、时间和天气变化的特点；应用人造光源须注意色温、光照强度等发光性质。

任务二　了解光的基本方位

本任务是认识四种不同光位的基本知识，了解不同光位的特点及投射在被摄主体上的效果。

光源的位置决定了光线的投射方向，即光位。被摄主体摆放的位置，即物位，直接受到光线投射方向的影响，各种不同方向的光源会制造出不同的影像效果。根据光线投射方向的不同可将光的基本方位分为以下四类。

1. 顺光

顺光即正面光，在拍摄时光线来自相机的背面，被摄主体在拍摄者的前方，光源、相机和被摄主体三者位于同一垂直面上。采用顺光拍摄时被摄主体明暗反差小，色彩、线条等都能得到真实的表现。顺光的光线过于平均，阴影落在被摄主体背面相机无法拍摄到的地方，因此看不到被摄主体的明暗层次变化，会使画面缺乏深度。在网店拍摄商品时，顺光会使商品缺乏立体感，因此在拍摄网店商品时较少采用顺光拍摄。图3-4是在顺光环境下拍摄的商品照片。

2. 逆光

逆光（轮廓光）是光源位于相机的对面或斜对面形成的光照效果。按照光源、相机和被摄主体所

图3-4　顺光拍摄

处的位置又可分为正逆光和侧逆光。所谓正逆光指光线来自被摄主体的正背面，相机正对被摄主体；侧逆光指光线来自被摄主体的侧后方，分为右侧逆光和左侧逆光。

正逆光使被摄主体大部分处在阴影之中，强烈的轮廓光可勾勒出被摄主体清晰的轮廓，从而创造出鲜明简洁的画面。在这种光线下，镜头正对光源，被摄主体和背景之间产生巨大反差，从而使画面产生强烈的空间感和透视效果。在商品拍摄中用正逆光拍摄透明或者半透明的物体时（比如玻璃酒杯、矿泉水瓶），能很好地表现被摄主体的质感和通透效果。

侧逆光是指光线从被摄主体的侧后方照过来，可以是左侧逆光也可以是右侧逆光。侧逆光可以使被摄主体的部分受到光照，借助侧逆光能很好地勾勒出被摄主体的轮廓。图3-5是在逆光环境下拍摄的商品照片。

3. 侧光

侧光是指被摄主体和相机位于同一垂直面，光线从垂直面两侧投射过来。被摄主体一侧受光便会产生阴影，形成反差，使形状、线条、质感得以突出，从而产生多变的构图。按照光线与垂直面之间不同的夹角又可将侧光划分为45°侧光（前侧光）和90°侧光（正侧光）两种。

前侧光，也称斜射光，光线投射的方向与被摄主体、相机成45°水平夹角。被摄主体的投影落到斜侧面，有明显的明暗差别，可较好地表现被摄主体的质感。45°侧光可产生光影间排列，使被摄主

图3-5　逆光拍摄

体有丰富的影调，突出深度，产生立体感等效果，尤其能将表面结构的质地精细地显示出来。这种光线比较符合人们日常生活中的视觉习惯，常用于网店商品的拍摄。

正侧光，也称90°侧光，光线从被摄主体、相机所在垂直面的水平垂直角度投射过来。正侧光使被摄主体的明暗影调各一半，使画面光照非常均匀，高光部位和阴影部位形成强烈的反差。在网店商品拍摄中使用正侧光时若再辅以正面的补光能很好地表现商品的质感。图3-6、图3-7分别是在左侧光和右侧光环境下拍摄的商品照片。

图3-6　左侧光拍摄

图3-7　右侧光拍摄

4. 顶光

顶光顾名思义就是从头顶投射下来的光线，最具代表性的顶光就是正午的阳光。顶光会在被摄主体隆起的部分制造难看的阴影，人物在这种光线下，其头顶、前额、鼻头很亮，下眼

窝、两腮和鼻子下面完全处于阴影之中，造成一种反常、奇特的形态。因此，一般都避免使用这种光线拍摄人物。但网店商品拍摄中也经常用到顶光拍摄，尤其是被摄主体顶部有特别重要的信息时就会采用顶光拍摄。图3-8是在顶光环境下拍摄的商品照片。

图3-8　顶光拍摄

任务指导

（1）清洁、整理好被摄主体，并摆放在静物拍摄台上，调整被拍摄主体的位置。

（2）布置光源，该任务中均采用单一光源照明方式。调整光源投射方向，使光线分别从被摄主体的顺光的位置投射过来，调整光源的高度和光照强度。

（3）相机固定在三脚架上，调整相机机位和拍摄角度。

（4）调整相机参数，试拍，若对拍摄效果不满意可再次调整光源、相机参数，直至拍摄出满意的照片位置。

（5）重新布置光源，调整光源投射方向，使光线分别从被摄主体的逆光、左侧光、右侧光和顶光的位置投射过来，调整光源的高度和光照强度。

（6）重复上述第(4)步和第(5)步。

技巧与提示

（1）在摆放被摄主体中，如需要将被摄主体立于拍摄台上，可用热熔枪喷出的溶液或橡皮泥来帮助固定。

（2）采用顺光拍摄时注意被摄主体摆放在稍高的位置，光源也相应地调高，为相机机位留出足够空间。

（3）逆光常用于拍摄透明质感的商品，突出表现商品的通透，若被摄主体前部有需要表现的细节(如商标等)，则需要在被摄主体的正面也布一盏灯。

（4）在拍摄三维立体感很强的商品时，若需要表现商品上方的信息可采用顶光拍摄，如拍摄顶部有商标信息的包装盒。顶光有时也作为辅助拍摄的光源。

练功台

（1）挑选一件小件商品在室内顺光环境下练习拍摄，挑选一件大件商品在室外顺光的环境下练习拍摄。

（2）挑选一件商品，分别在正逆光、左侧逆光和右侧逆光的环境下练习拍摄，注意体会不同光照所产生的效果。

（3）挑选一件商品，分别在正侧光和45°侧光的环境下练习拍摄，注意体会不同光照所产

生的效果。

(4) 挑选一个顶部有大量信息的手机包装盒练习顶光拍摄。

任务三　常见布光方式

任务描述

本任务介绍透明质物体、反光性物体和吸光性物体三类商品拍摄的布光方法。

知识准备

拍摄静止的商品时，实际上就是对商品的一种造型行为。各种五花八门的商品由各自不同的材料构成，造成商品外部质地各不相同，因此对拍摄的光照的要求也不同。在商品拍摄中，我们可以充分利用不同的布光方式来再现各种商品所具有的软硬、粗糙、厚薄等特性。针对不同特性的材质，我们总结出各自特有的布光方法，下面就不同材质中的典型代表举例说明其布光方法。

根据商品材质的不同，从布光的拍摄表现看，我们将被拍摄的商品划分为三类：透明质物体、反光性物体和吸光性物体。

1. 透明质物体的布光

透明质物体又可分为透明体（如玻璃器皿、酒杯等）和半透明体（如塑料制品等）。透明体表面光滑，透明的材质既能很好地传播光线而不改变其特征，又能很好地表现商品的质感、造型形态和透明度。

拍摄透明体商品多采用透射光布光。透射光一般从被拍摄主体的后方投射过来（即逆光投射），然后穿透被拍摄主体，在被拍摄主体上形成不同的亮度，有时在有特定质感的地方还会形成黑灰色的线条。透射布光能形成明亮的背景，被拍摄主体表面明暗层次分明，能很好地表现透明体的质感和形态。图 3-9 中的矿泉水瓶就是典型的透明质物体，该照片是在透射布光的环境下完成的图片拍摄。

2. 反光性物体的布光

反光性物体又可分为全反光性物体（如不锈钢制品、银器、电镀制品等）和半反光性物体（如皮革、珠宝等）。反光性物体表面光滑、光洁度高，具有强烈反射光线且其表面还会映射周围物体的特性。拍摄反光性物体时，既要控制发光体的面积，又要尽量避免周围物体的映射。在拍摄时常用硫酸纸或卡纸将被拍摄主体与其周围的环境隔离开。图 3-10 中的叉子就是典型的反光性物体，拍摄时将叉子倾斜摆放在黑色的倒影板上，布光时采用了大面积的柔光罩布光。

3. 吸光性物体的布光

常见的吸光性物体包括布料、毛绒、食品、水果、橡胶等。吸光性物体表面粗糙，有很强的吸收光线的能力，几乎不反射光线，也不产生映射现象。它与透明质物体和反光性物体不同，又可区分为表面相对光滑（如相纸制品、木材、塑料等）和表面相对粗糙（如浮雕类物体、毛绒类等）两种情况。表面相对光滑物体有光泽，适宜利用散射光拍摄；而表面相对粗糙的物体，通常用直射光或是方向性较强的散射光来拍摄，多以侧逆光和逆光为主。图 3-11 中的玩

图 3-9　透明体物体拍摄

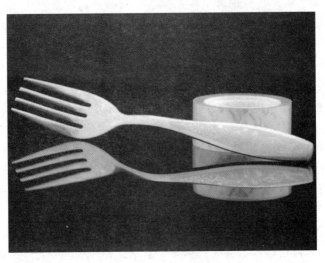

图 3-10　反光性物体拍摄

具狗就是典型的吸光性物体，整个玩具狗由毛绒制成，能很好地吸收光线，布光时用散射光照明即可。

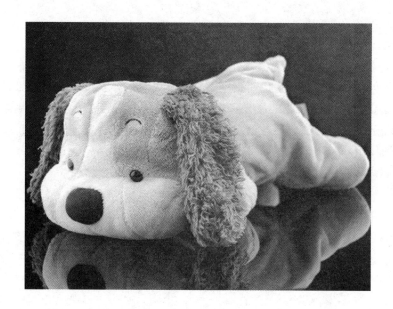

图 3-11 吸光性物体拍摄

1. 拍摄透明质物体

（1）将清洁过的透明质被摄主体摆放在静物拍摄台上，调整被摄主体的位置和角度。

（2）布光。主光源从被摄主体的正后方投射过来，在被摄主体的正前方布一盏柔光箱作为辅助光源，用来照亮被摄主体前面的商标信息。

（3）相机固定在三脚架上，调整机位和参数试拍。

（4）调整拍摄角度和相机参数拍摄多张照片。

2. 拍摄反光性物体

（1）清洁反光性被摄主体，摆放在静物拍摄台上，调整被摄主体的位置和角度。

（2）布光。用大面积的柔光均匀照明，也可以借助于硫酸纸来扩散光。

（3）为了排除环境对反光性物体的干扰，用隔离罩将被摄主体与外景隔离开，这样既能排除外景的干扰，又可以使光线变得柔和。

（4）控制好被摄主体上的光斑，光斑的数量不宜过多，不能杂乱无序。

（5）相机固定在三脚架上，调整机位和参数试拍。

（6）调整拍摄角度和相机参数拍摄多张照片。

3. 拍摄吸光性物体

（1）将清洁过的吸光性被摄主体摆放在静物拍摄台上，调整被摄主体的位置和角度。

（2）布光。主光源从被摄主体的前侧方位投射过来，在被摄主体的另一前侧位布置一盏辅助光，调整主光源和辅助光源的位置、角度和光比。

（3）相机固定在三脚架上，调整机位和参数试拍。

（4）调整拍摄角度和相机参数拍摄多张照片。

（1）如果要在透射光基础上造出"光斑"，可以在被摄体的前侧方布置一盏柔光箱。如果想被摄主体与黑色背景分离，可采用两侧用柔光箱加光，这样就可以把主体与背景分开。

（2）光斑是定向反射而形成的高光。光洁度越高，光斑越宽；表面结构越复杂，光斑越碎。在一般情况下，光斑的位置通常位于物体的侧面，靠近被摄主体边缘的光斑会起到勾勒轮廓、美化主体的作用。

（3）在拍摄大多数女性商品时多用软光。

（1）挑选一件透明体商品分别在白色背景和黑色背景环境下练习透明质物体的拍摄。

（2）挑选一组金属刀具练习反光性物体的拍摄。

（3）挑选一件质地粗糙和一件质地细腻的商品练习吸光性物体的拍摄。

项目二　选好道具和背景

本项目主要介绍商品拍摄中道具的选择、背景的选择与布置和如何避免商品拍摄中的色干扰。

任务一　选好道具

本任务介绍道具在商品拍摄中的作用以及道具的选择。

在商品拍摄中，为了凸显被摄主体的内涵、强化被摄主体的功能、增强照片整体美感等因素，通常摄影师会选择一些恰当的小道具摆放在被摄主体旁作为陪衬，辅助主体的拍摄。商品拍摄中好的道具不仅可以突出商品的特点、卖点，增强画面的美感，更能吸引顾客的眼球，唤起顾客的购买欲望。总之，在商品拍摄中合理的运用道具辅助拍摄能起到画龙点睛、锦上添花的作用，在练习商品拍摄中要注意道具的选用。

商品拍摄中用到的道具不像人像摄影那样庞大、复杂，通常都比较简单，可以是一只羽毛、一朵小花、一片树叶、一个包装盒等。道具的选择没有很严格的规定，摄影师可以信手拈来，只要觉得适合被摄主体及要表现的内容就可以了。图 3 – 12 ~ 图 3 – 15 中就列出了一些商品拍摄中常用的拍摄道具。

图 3 – 12　摄影道具（仿真花）

图 3 – 13　摄影道具（藤球）

图 3 – 14　摄影道具（水晶心）

图 3 – 15　摄影道具（纸质信封）

用于商品拍摄的道具远不止上述的这几种，只要合理运用，身边的每一件东西都可能成为拍摄的好道具。一般来说，摄影道具主要包括仿真花、仿真水果、藤球、纸垫、信封、明信片、复古钟表等。摄影道具的材质主要包括纸质、木质、铁质、布艺、陶瓷玻璃等。同一个商品在采用不同的道具辅助拍摄时会产生不同的画面效果和心理反应。

任务指导

（1）图 3 – 16 中褶皱的布料、水晶和化妆镜就是拍摄这款手机的道具，这些道具更进一步地渲染了图中的主体——女性手机，让顾客第一眼看到就知道这款手机是专为女人设计的，彰显了女性的柔美。

图 3 – 16　女性手机拍摄

（2）图 3 – 17 中以钢笔、记事本、放大镜和皮革桌面作为拍摄手机的道具，很好地渲染

了手机的商务气息，同时也使得整个画面更加的协调。

图 3 - 17　手机拍摄

　　道具的选择没有定论，其形式也是多种多样的，只要能够更好地烘托出被摄主体的物品都可以选做拍摄道具。道具可以用来衬托画面颜色、被摄主体大小，增强画面效果，提高商品档次等。

练功台

　　尝试用树枝、树叶和身边的其他素材作为道具辅助拍摄商品图片。

任 务 二　做 好 背 景

任务描述

　　本任务介绍商品拍摄背景的选择与布置，好的拍摄背景不仅可以增强画面的美感，还可以减少后期处理的工作。

知识准备

　　商品拍摄中拍摄背景的选择也非常重要，摄影师不可随便找一面墙、床单或者窗帘作为拍摄的背景。好的背景不仅可以凸显被摄主体，而且还可以减少日后大量的图片处理工作。只有

背景与被拍摄主体能构成一幅协调、统一、整洁的画面，这样才能吸引买家的眼球，唤起买家购买的欲望。

背景分很多种，根据商品的不同，所选用的背景也不同。例如，服装类需要背景布，如果还需要真人秀的话，就需要大幅的背景布。首饰类则需要购买倒影板。其次就是关于背景的颜色的选择。一般来说，纯色最好，根据拍摄商品的颜色选择相反的色调。比如，浅色的商品选择深色的背景；深色的商品选择浅色的背景，目的只有一个，就是更清晰地突出主题。

根据背景材料的不同，大致可以将背景分为以下几类：一是布，常用的背景布主要是无纺背景布（图 3 - 18）、植绒背景布（图 3 - 19）。背景布颜色纯正、无杂色；经专业处理，不反光；有较好的垂感，不容易起皱。二是背景纸（图 3 - 20），其色彩度佳、品质细腻、吸光性好，颜色也丰富，多达 50 多种。

图 3 - 18　无纺背景布

图 3 - 19　植绒背景布

图 3 - 20　进口背景纸

技巧与提示

为了突出主体，减少照片后期处理的工作量，要尽可能地简化拍摄背景，我们可以使用颜色单一的背景纸、背景布、背景墙作为拍摄背景，也可以使用长焦镜头虚化背景。

练功台

用白色的硬纸板制作一个服装拍摄的背景。

任务三 避免色干扰

任务描述

本任务主要介绍在商品拍摄过程中如何避免色彩的干扰。

知识准备

摄影中的色干扰也称为色干涉（Color Interference），即指被摄主体在受到周围环境的影响下使其失去了原有的色彩，产生严重的色彩表现失真。图3-21中的白色鞋子就是在周围有大量蓝色拍摄环境的干扰下拍摄的照片，因受到蓝色环境的干扰，鞋子的鞋面部分出现了大量的浅蓝色。

将上述照片中的鞋子摆放在没有蓝色干扰的拍摄环境下拍摄出的照片如图3-22所示，这张照片真实地表现了鞋子本来的面目。

图3-21 有色干涉现象

图3-22 无色干涉现象

任务指导

在摄影过程中要避免色干扰可以从以下几个方面做起。

（1）避免在有色玻璃环境中拍摄，光线通过有色玻璃的折射和反射之后会投射到被拍摄主体上，导致颜色失真。

（2）拍摄过程中摄影师和摄影助手最好穿纯黑色或纯白色摄影服，其他颜色的摄影服会被映射到被摄主体上，这也就是为什么影楼的摄影师基本都穿纯色或黑色的专业摄影马甲的原因，见图3-23、图3-24。

（3）拍摄背景的颜色和被摄主体周围的环境也会产生色干扰。在选择背景时最好选择纯色、不反光的材料做背景，比如植绒布、背景纸、无纺布等，网店商品拍摄的背景大多选用纯白色。室内商品拍摄的环境颜色不能过于复杂，

图3-23 佳能摄影马甲

最好四周都是白色的墙壁，地上再铺一些白色泡沫板。

（4）拍摄小件商品建议摆放在摄影棚（图 3 – 25）内拍摄，6 个面全为白色的摄影棚能很好地避免周围环境对拍摄主体的色干扰。

图 3 – 24　尼康摄影马甲

图 3 – 25　摄影棚

技巧与提示

若在拍摄过程发现周围的环境比较复杂，则可以将拍摄环境移步到封闭的室内，拉上窗帘、关好门窗、关闭其他照明光源，在一个纯黑的环境中拍摄，这样可以避免色干扰。

练功台

分别穿一件红色衣服和一件黑色衣服在相同环境下拍摄同一件商品去感受色干扰。

项目三　掌握分类拍摄技巧——对症施法

项目描述

本项目介绍服装类商品、数码类商品、首饰饰品类商品、箱包配饰类商品、鞋类商品、食品类商品和日用品商品共七大类商品的分类拍摄。整个项目分为 7 个任务，在某些任务中又由几个子任务构成。

任务一　拍摄服装类商品

任务描述

本任务主要从拍摄环境、拍摄布光、拍摄方式和拍摄过程中的技巧与细节方面讲解服装类商品的拍摄。服装类的拍摄环境主要分为室内环境和室外环境，拍摄方式主要包括悬挂拍摄、

平铺拍摄和模特拍摄。

1. 拍摄环境

按照拍摄环境的不同可将服装拍摄划分为室内拍摄和室外拍摄，室内拍摄又可采用室内布景拍摄和摄影棚拍摄两种方式。

室内布景拍摄是指在室内搭建拍摄环境，借助于室内的窗台、沙发、衣柜、床等生活道具拍摄服装。这种拍摄更能体现服装的立体感、真实感和生活情调。室内布景拍摄在选择道具的时候需要慎重，要充分考虑道具与所拍摄服装的协调、统一，切忌不可喧宾夺主。

摄影棚拍摄是指搭建专业的摄影棚，然后利用摄影棚的设备进行拍摄。对于摄影棚拍摄而言，拍摄的背景布要相对比较丰富、易于更换，一般建议采用卷轴式的背景支架，这样既方便根据不同的服装更换不同的背景布，同时也可以防止背景布褶皱，影响拍摄效果，减少照片后期处理工作。摄影棚拍摄须事先准备好拍摄所需要的各种灯光，并将各种光源的位置和角度调整到一个最佳的位置，相机的机位可以相对固定，这样在拍摄服装时可以考虑只更换背景布和服装本身，而不用来回地去调整光源和机位，在很大程度上节省了拍摄的时间，同时还可以保持拍摄风格的一致性。

室外拍摄可以选择人流量少、风景秀丽的公园，也可以选择商业氛围十分浓厚的商业闹市中心。对于公园，摄影师和模特（如果采用室外模特拍摄）都可以非常专注于拍摄而不被外人所打扰，但这种拍摄环境的拍摄背景过于单一，拍摄中缺少了商业拍摄所要表现的时尚感，更多地表现出来的是一种生活照。若将室外拍摄的环境选择为幽深的巷子、古色古香的城墙，这样的环境非常适合民族服装的拍摄。对于闹市中心，摄影师可以充分利用喧嚣的街头、五彩斑斓的霓虹灯、不断闪烁的广告牌、各式不同风格的建筑等作为拍摄的背景，这样的室外场景尤其适合那些时尚、潮流的服装的拍摄，能充分体现服装的品位与时尚感。

2. 拍摄方式

按拍摄方式的不同可以将服装拍摄划分为平铺拍摄、悬挂拍摄和模特拍摄三种。

（1）平铺拍摄。这种拍摄是最简单，也是很多网络服装卖家最常用的方法。对于裤子、T恤等一些不需要表现立体感的服装都可以大胆地采用这种方法来拍摄。拍摄前最好将服装做熨烫平整处理，这样拍摄出的服装看起来更有档次。拍摄时需要布置好平铺拍摄的背景，不建议将服装直接放在床上或者地板上拍摄，杂乱的背景很难取得令人满意的拍摄效果。在选择背景时，要选择平整、颜色不影响拍摄效果的背景纸或背景布。背景的颜色与所拍摄服装的颜色要有差异，但差异不能过于强烈。拍摄时要从服装的正上方拍摄，可以利用梯子等工具让摄影师站在一个较高的位置从正上方拍摄，也可以将服装固定在一个可以随意旋转角度的背景板上，然后取相机与背景板垂直的角度拍摄，图 3-26 就是服装平铺拍摄的效果。拍摄过程需要特别注意服装细节图的拍摄及不同造型的拍摄，要全方位地展现所拍摄的服装。

平铺拍摄时切记不可选择相机与服装平行或者成很小夹角拍摄，这样拍出的照片会使得近相机一端的服装比远离相机一端的服装宽出很多，整个画面形成一个下宽上窄的布局，图 3-27 是在相机与平铺服装成一个很小的角度下拍摄的效果。

 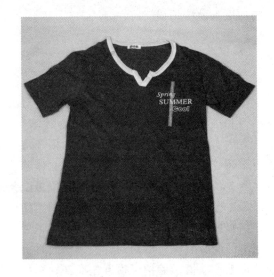

图 3 - 26　服装平铺拍摄　　　　　　　　图 3 - 27　平铺拍摄中被拉长的服装

（2）悬挂拍摄。悬挂拍摄比较适合于服装材质轻柔，不宜平铺在地上拍摄的服装。悬挂拍摄可以更好地展现服装的形状。为了拍摄出真实自然的效果，可以用大头针对衣服进行固定，也可以用鱼线对衣服的腰围进行收腰处理，在衣服的下摆悬挂小重物以增加衣服的垂感。服装悬挂拍摄主要采用正面光和侧光，根据服装来调整光源的角度和亮度，达到理想的拍摄效果。

（3）模特拍摄。网络上销售的服装很多都采用模特拍摄，模特拍摄可以采用人体模特，也可以采用真人模特来拍摄。模特拍摄能很好地展示服装的线条、样式、质感等特点。模特拍摄常见于室内拍摄，若天气允许也可以采用室外拍摄。

在条件允许的情况下，建议各位卖家采用真人模特拍摄，若卖家的经济实力相当雄厚，建议聘请专业模特到室外选择不同的景点拍摄，如在马尔代夫拍摄情人套装就是不错的选择。挑选模特前要仔细评估自己所销售服装的风格、款式等，所挑选的模特的身材、气质要与服装有完美的搭配，不能随便找一个真人模特穿上所有上架的服装，这样会影响到服装的整体效果。

此外，还有对服装细节的拍摄。服装的细节拍摄在很大程度上能起到锦上添花的作用，直接关系到卖家生意的好坏，需要各位服装卖家引起高度的重视。大体而言服装类商品的细节拍摄主要包括服装吊牌、拉链、纽扣、线缝、内标、洗涤说明、Logo、领口、袖口、衣边等一些具有特色或需要重点突出的部分。服装细节图越多越有利于买家更清楚地了解所销售的服装产品的细节，体现卖家的专业程度，同时也能激起买家的购买欲望。

任务指导

1. 平铺拍摄

（1）将干净、整洁、平整的背景布或背景纸平铺在地面上，拉动四周使背景布或背景纸表面平整无褶皱。

（2）将被拍摄的服装摆放在背景布上，调整服装的位置，最好使服装位于背景布的正中央。

（3）整理衣服的褶皱，尤其是领口、肩部、腋下等部位，若是女装可以适当地将腰部从两边往里折点，营造一种收腰的效果。

（4）布光：在服装的右侧摆放两盏灯，在服装的左侧摆放一块白色的反光板对照明进行反射，在相机的前方摆放一块白色反光板，用于照亮服装的远端。

（5）调整光源的位置、高度和角度，调整反光板的位置，使服装表面能均匀照明，无明显的暗区和较重的阴影。

（6）摄影师站在扶梯稍高的位置，保持相机镜头与被拍摄衣服垂直。

（7）调整相机参数试拍，若效果不理想可以对光源、相机参数做适当调整然后再拍摄。

（8）利用相机的微距功能拍摄服装的细节图，如领口细节（图3-28）、商标细节（图3-29）。

（9）拍摄完毕，整理服装、拍摄工具和拍摄现场。

图3-28 领口细节图 图3-29 商标细节图

2. 悬挂拍摄

（1）准备好被拍摄的服装，建议对衣服做清洁、熨烫处理。

（2）将拍摄背景固定，背景可以采用卡纸或者背景布。背景固定可以直接用图钉钉在墙壁上，有条件的卖家可以购买专业摄影背景架来固定背景布，图3-30、图3-31中列举了摄影棚常用的背景架。

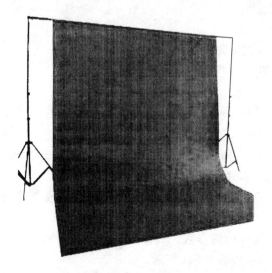

图3-30 背景架 图3-31 手动升降背景架

（3）将衣服挂在衣架上，并将衣架挂在拍摄背景的前方。衣架的选择要根据所拍摄的服装来定，衬衫等衣服可选用泡沫衣架，而内衣、泳装、儿童服装需选择专用衣架来悬挂，图 3 - 32、图 3 - 33 中列举了常用的衣架。

图 3 - 32　普通衣架　　　　　　　　　　　　图 3 - 33　儿童服装专用衣架

（4）布光：悬挂拍摄时一般用两盏灯布光，为了避免服装留下两个阴影，不建议采用两盏灯两侧 45°均匀照明方式，这样被拍摄服装会产生两个对称的影子。为了解决上述问题，我们将一盏灯摆放在服装的左前方（作为主光源），另一盏灯摆放在服装的正右方（作为辅助光源），为了使两盏灯的照明强度不一样，可以增大主光源的瓦数或调远辅助光源的距离。

（5）相机固定在三脚架上，寻找合适的拍摄角度，调整相机参数，试拍。

（6）若效果不理想，可再次调整光源的位置、光比、相机参数，然后拍摄，直到满意为止。图 3 - 34 为服装挂拍的正面，图 3 - 35 为服装挂拍的背面。

（7）利用微距镜头或相机的微距模式拍摄服装的细节，如衣领细节图（图 3 - 36）、商标标签细节图（3 - 37）、服装配饰细节图（图 3 - 38、图 3 - 39）。

（8）拍摄完毕，整理服装、拍摄工具和拍摄现场。

3. 模特拍摄

（1）确定服装拍摄的真人模特，仔细测量模特的身高、三围等尺码。

（2）挑选适合模特尺码的服装，并为服装做熨烫、平整处理。

（3）布置好模特拍摄的环境，主要包括背景的布置、道具的布置等。

（4）根据服装的类型和拍摄环境设计模特拍摄的 Pose。模特手的摆放位置可采用"哪疼捂哪"的原则，就能找到放手的最佳位置，而且照片也会变得更加的生动、自然。

（5）模特换上被拍摄的服装，佩戴事先准备好的拍摄道具，摆好姿势。若在室外拍摄，为了更换衣服方便可带一个简易的换衣棚，如图 3 - 40 所示。

（6）布光，摆放好照明光源，调整光源的位置、角度和照明度，在亮度不够的局部使用白色反光板补充照明。

（7）相机固定在三脚架上，选择拍摄角度，调整相机参数，试拍。若效果不满意可再次调整光源位置、拍摄角度和相机参数，模特拍摄效果如图 3 - 41 所示。

（8）拍摄完毕，整理服装、拍摄工具和拍摄现场。

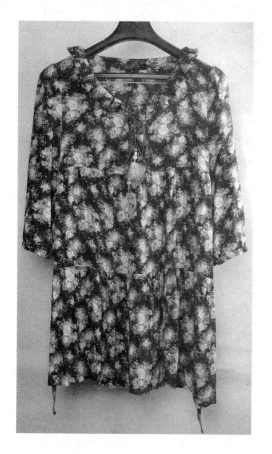

图 3 - 34　服装挂拍正面

图 3 - 35　服装挂拍背面

图 3 - 36　衣领细节

图 3 - 37　商标标签细节

图 3 - 38　服装配饰 1

图 3 - 39　服装配饰 2

图 3 - 40　换衣棚

图 3 - 41　模特拍摄

技巧与提示

（1）服装平铺拍摄时，为了拍摄方便，可以将拍摄的背景布平铺在一款板上面，然后将

板的一头抬高,让板与地面保持一定的角度,然后用相机从垂直于板的角度拍摄,也可以达到很好的平铺拍摄效果。若拍摄过程中相机镜头与被拍摄主体不垂直,拍摄出的主体将被拉长。

(2)服装挂拍时,为了表现衣服的立体感,可以在衣服里塞入一定的填充物再悬挂拍摄。如拍女装,可以在胸部的位置填充两个符合尺寸的气球,同时可以在拍摄背景上搭配装饰一些小道具、小饰物,这样更会显得与众不同。

(3)模特拍摄须事先根据模特的体形大致确定需要拍摄的服装大小、颜色以及模特的造型,这样可以节省不少的拍摄时间。模特姿势和造型一般遵循"哪疼捂哪"的原则,具体是"头疼"手位于头部四周的造型,"牙疼"手位于嘴部周围的造型,"腰疼"手位于腰部位置的造型,"腿疼"手位于大小腿位置的造型。

(4)服装细节的拍摄均为局部拍摄,为了让买家看得清楚,在拍摄细节的时候建议采用微距拍摄或者用微距镜头拍摄。

练功台

(1)挑选一件衣服,平铺在地面上练习从不同角度平铺拍摄,注意拍摄角度。

(2)挑选一件质地柔软的服装分别用单灯和多灯练习悬挂拍摄,注意拍摄道具的运用。

(3)挑选一件衣服,让模特配合在室内、室外两种环境下练习拍摄,注意体会模特的姿势和造型。

任务二 拍摄数码类商品

任务描述

本任务介绍数码类商品拍摄的有关知识,并详细介绍手机拍摄的布光、方法和技巧。

知识准备

手机属于贵重商品,特别是当前流行的智能手机、3G手机价格更是不菲,因此在拍摄手机的时候要尽可能体现手机的尊贵、高档等特点。同时,手机也是设计相对比较复杂的商品,在拍摄时要全方位地展示手机的每一个设计部位,尤其是屏幕、键盘、充电插孔、耳机插孔、照相机按钮、数据线接口等部位以及手机电池、充电器、数据线、耳机、手机套等其他配件。手机拍摄需要有足够多的细节展示图,让顾客能更全面地了解所销售的手机。

通常手机表面都很光滑,极容易倒映出其他物体。因此,在拍摄手机的时候灯光控制需要特别注意,过亮会造成光滑的手机表面产生强烈的反射,过暗又无法体现出手机的真实外观。一般建议使用柔光箱或者反光板来布光拍摄,手机各细节部位采用微距拍摄。

任务指导

(1)准备要拍摄的手机及相应的配件,先给手机和配件来一张"全家福",如图3-42所示。

(2)清洁产品。可用眼镜布或者镜头纸清洁手机及配件上的飞尘和指纹,尤其要注意手

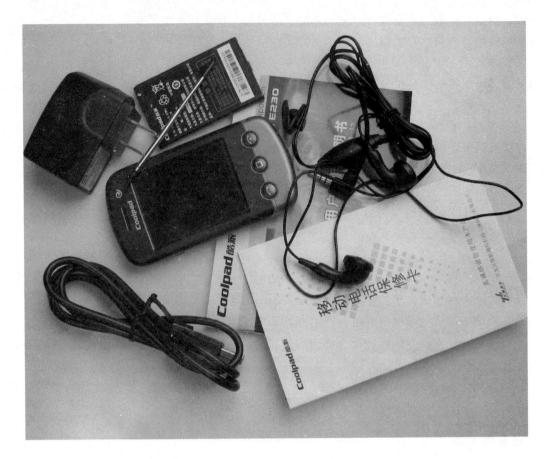

图 3 - 42　手机及配件全家福

机屏幕上指纹的清洁。

（3）将手机摆放在静物拍摄台上。

（4）布光。在手机左右 45°处摆放两盏灯并调整光源的亮度和位置，采用正侧面 45° 的布光方式。在完成上述工作之后，可以通过相机的取景器观察手机表面是否有大面积 反光，若有可以通过调低柔光罩的位置或者用 A4 白纸遮挡等办法来减少反光，直至反光 消失。也可以通过试拍几张照片，读取到电脑中进行比较，最终获取最佳的拍摄角度和 光源位置。

（5）拍摄手机的正面和背面。拍摄正面时需要特别注意手机屏幕的倒影和反光，图 3 - 43 中手机正面屏幕上就没有倒影拍摄环境，而图 3 - 44 中手机正面屏幕上倒影了摄影师和相机。 很显然，图 3 - 44 中的照片是不适合用于网店商品图片的。大多数手机背面均为塑料材质，也 没有太大的屏幕，因此在拍摄背面的时候只需真实地表现背面整体就可以了，如图 3 - 45 所 示，但对于由金属材质制成的手机背面或背面有摄像头时要切记拍摄过程中的反光。

（6）拍摄手机的细节图，包括按键（图 3 - 46）、耳机插口（图 3 - 47）、数据线插口（图 3 - 48）、充电插口（图 3 - 48）、照相机镜头（图 3 - 49）、手写笔插口（图 3 - 50）、手写笔 （图 3 - 51,有时需要拿出单独拍摄）等。在细节拍摄时建议采用微距拍摄，可不用考虑照顾 到手机的全部。

图 3 - 43 手机正面屏幕无倒影

图 3 - 44 手机正面屏幕有倒影

（7）拍摄手机的其他配件，如耳机（图 3 - 52）、充电电池（图 3 - 53）、旅行充电器（图 3 - 54）、数据线（图 3 - 55）、用户使用说明书（图 3 - 56）、移动电话保修卡（图 3 - 57）等。

（8）拍摄手机的包装（图 3 - 58），若可以开具发票，还可以拍摄发票等照片。

图 3 – 45　手机背面

图 3 – 46　手机按键

图 3 – 47　耳机插口

图 3 – 48　数据线、充电插口

图 3 – 49　照相机镜头

图 3 – 50　手写笔插口

图 3 – 51　手写笔

图 3 – 52　耳机

图 3 – 53　充电电池

图 3 – 54　旅行充电器

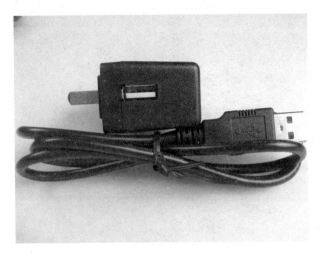

图 3 - 55　数据线(充电和数据连接)

图 3 - 56　用户使用说明书

图 3 - 57　移动电话保修卡

图 3 – 58　手机外包装

技巧与提示

在拍摄手机屏幕时，可以在开机状态下让屏幕显示主题，这样可以减少反光和倒影。在拍摄手机细节图时，可以先选择一个细节部位，通过不断调整被拍摄主体位置、相机机位和光源投射方位，多次拍摄找出最佳的拍摄效果，然后固定拍摄环境，其他细节部位放在先前被拍摄主体的位置直接拍摄即可，这样可以大大节省摆放、调整和拍摄的时间。

练功台

分别挑选一款触摸屏手机和一款多键盘手机进行拍摄，要求充分展现手机的整体和各个细节。

任务三　拍摄首饰饰品类商品

任务描述

本任务介绍首饰饰品类商品拍摄的布光、拍摄方法和技巧。

知识准备

首饰饰品主要包括戒指、项链、手链、脚链、耳环、手镯等商品，这些商品大都有一个共同的特征，那就是具有一定的金属光泽，所以拍摄这类商品时有一定的拍摄难度，尤其是对于

钻戒而言，不仅要拍出金属光泽，还要表现钻石的光泽。在拍摄前需要用软布擦去首饰表面的灰尘和指纹，拍摄时戴上手套取拿。下面将以戒指为例详细讲解饰品类商品拍摄的布光、方法和技巧。

戒指本身体积非常小，在拍摄时最好选择微距模式或者微距镜头拍摄，拍摄时注意布光，需要表现出戒指的金属光泽，但不能太过。

任务指导

1. 立着拍

这种拍摄方式是将戒指树立在拍摄台面，采用这种方式能较好地表现戒指的立体感。

（1）用带有白色手套的手取出戒指，用干净的软布清洁戒指表面，擦拭戒指表面的指纹和灰尘。

（2）用热熔枪喷出的溶液将戒指固定在拍摄台上，若没有热熔枪也可用橡皮泥将戒指固定。

（3）布光。由于直射光容易让买家产生反感，所以拍摄过程中尽量采用反射光。

（4）为了让戒指看上去更有档次，可以用装饰灯来辅助照明。

（5）可采用玫瑰花等道具辅助拍摄，在使用道具时运用大光圈来虚化背景和道具，突出戒指。图3-59所示即为立着拍的戒指。

2. 与丝质布料搭配拍

（1）将质感柔滑的丝质布料裹为圆筒状，圆筒不宜太粗，以刚好穿过戒指指环为准。

（2）将圆筒状的丝质布料穿过戒指指环，调整好布料的形状和戒指的位置。用丝绸穿过戒指，摄影师可以随心所欲地选择戒指的摆放角度和拍摄角度。

（3）调整好光源的位置和相机的拍摄角度、相机参数进行拍摄。

（4）运用微距模式、大光圈虚化远端丝绸，突出拍摄的戒指，如图3-60所示。

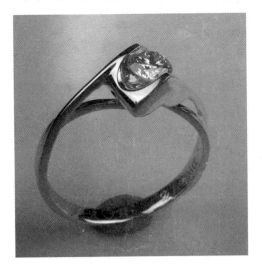

图3-59　立着拍的戒指

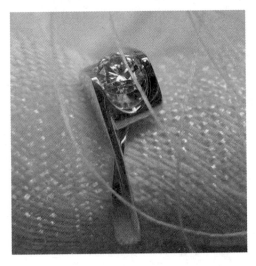

图3-60　丝绸辅助拍摄

3. 指模拍

戒指的最终归宿应该在最心爱的人的手指上，因此直接选择拍摄手指上的戒指就更有意义了。在选择指模时一定要手型好看，手指皮肤白皙光滑，无皱纹、手毛和其他伤疤，更重要的是手指的粗细要和戒指能很好地吻合，不可太紧也不可太松，如图 3-61 所示。

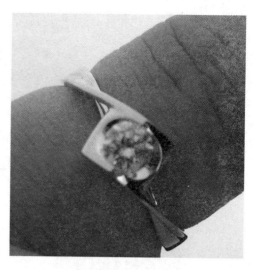

图 3-61 指模拍摄

技巧与提示

为了表现戒指的美感，避免拍摄的单调，可以在戒指的边上摆上红玫瑰或其他拍摄道具，这样拍摄出来的戒指既能更漂亮，又可以表达浪漫、甜蜜的感情色彩。

练功台

选取一款戒指或者手镯，分别采用立着、与丝质布料搭配和运用指模三种方式练习首饰饰品的拍摄方法和技巧。

任务四　拍摄箱包配饰类商品

任务描述

本任务中我们要了解双肩背包和单肩商务包的拍摄方法和技巧。

知识准备

箱包的拍摄一是要表现箱包的材质，二是要表现出箱包的立体感。对于前者，可以在拍摄的时候用微距给一些最能反映箱包材质的特写，对于后者可以在拍摄的时候往包内填入填充物，如塑料袋或者报纸等，并注意整理好填充后的箱包，整体要美观、平整，有立体感。

1. 双肩包

背包多为旅游休闲包、电脑包和登山包，其材质多为吸光性物体制成，拍摄时按照拍摄吸光性物体布光就可以了。在拍摄背包时，为了体现包的立体感，通常都会在包内塞入报纸或其他填充物，其目的是让背包饱满、有型，从而让顾客更好地了解背包的样式。

2. 单肩商务包

从材质上看商务包主要由皮革和化纤两种材料制成，拍摄皮革类商务包在用光方面和拍摄反光性商品没有太大差异，而拍摄化纤类商务包在用光方面则和拍摄吸光性商品差不多，需要注意的是要尽可能多地展示包的细节。

1. 双肩包

（1）整理待拍摄的背包，向包内塞入报纸等填充物，使背包饱满、有立体感，注意不可塞入过多的填充物，过量的填充物会使背包的外形走样。

（2）将背包摆放在拍摄台上，拍摄背景最好选用纯色背景。

（3）布光。在背包的两侧分别安放两个柔光箱，调整好主光和辅助光的位子、亮度等。

（4）相机安放在三脚架上，寻找拍摄角度。

（5）调整相机参数，试拍，若效果不满意便做适当调节。

（6）拍摄背包的正面（图3-62）、背面（图3-63）、侧面（图3-64）等。

图3-62　背包正面　　　　　　　　　　　　　　图3-63　背包背面

（7）拍摄背包的外部细节，包括侧面口袋细节（图3-65）、Logo（图3-66）细节。

（8）取出包内填充物，拍摄背包内部细节，主要包括存放名片、笔的位置（图3-67）、文件存放位（图3-68）、电脑存放位（图3-69）。

（9）拍摄背包的附件，如电脑保护袋，如图3-70所示。

2. 单肩商务包

（1）清洁整理待拍摄的商务包，摆放到拍摄台上。

（2）布置拍摄光源。本实例中采用了左侧45度灯和顶灯两个光源，在包的右侧安放了反光板，布光如图3-71所示。

（3）将拍摄角度稍微向下，对准焦点后进行测试摄影。可一边进行测试摄影一边确认需要调整的部分。

（4）根据拍摄效果来适当地调整相机的参数，使被摄主体能较好地曝光，若右侧过暗可以通过调整反光板的位置来补光，拍摄的商务包如图3-72所示。利用反光板反射的光线比照

图 3 - 64　背包侧面(左右两个侧面)

图 3 - 65　侧袋细节(左右两个侧袋)

明中发出来的光线弱,因此出现光线从左侧流向右侧的结果。

　　(5)拍摄包的内部细节图(图 3 - 73)。买家决定是否购买时,在外形方面占据了重要地位。但对包这种商品而言,还要向买家传递包内部的设计。可以用手或者夹子将包从两边分开,也可以用弹簧片或者其他可弯曲的东西将包的内部撑开。

　　(6)拍摄包的背面,展示包的背部设计,突出皮革的特性,如图 3 - 74 所示。

图 3 - 66　Logo

图 3 - 67　名片、笔存放位

图 3 - 68　文件存放位

图 3 - 69　电脑存放位

图 3 - 70　电脑保护袋

图 3 – 71　布光图

图 3 – 72　商务包正面

图 3 - 73　内部细节

图 3 - 74　包的背面

（7）调整包的摆放位置，使包的侧面处于照亮区，拍摄包侧面的整体（图 3 - 75），调整相机为微距拍摄模式，适当调整光源的亮度和高度，拍摄包侧面背带扣的细节，拍出金属的质感和色彩。背带扣细节如图 3 - 76、图 3 - 77 所示。

（8）调整包的摆放位置，拍摄包的商标（图 3 - 78）、背带（图 3 - 79）等。

（9）选用杂志作为拍摄道具，以此来体现包内部空间的尺寸，如图 3 - 80 所示。

图 3 – 75　商务包侧面

图 3 – 76　商务包背带扣

图 3 – 77　商务包背带扣

图 3 – 78　商标

图 3 - 79　背带

图 3 - 80　用杂志作为拍摄道具

技巧与提示

（1）为了体现箱包的尺寸信息，可以让模特拿着商品拍摄，用人作为商品的参照物。

（2）包的内部细节展示尽可能全，尤其是对于内部设计很讲究的包。

练功台

挑选一个皮质钱包，用钢笔、银行卡等作为道具来练习拍摄。

任务五　拍摄鞋类商品

任务描述

本任务介绍运动鞋、皮鞋的拍摄方法和技巧。

知识准备

鞋类商品在整个网络销售商品中占据了非常大的比重，好的鞋配上好的照片更能吸引顾客。鞋类商品的拍摄相对容易，正确的布光和对焦能拍摄出效果不错的照片，但要注意鞋子的摆放和造型。鞋类商品除了拍摄鞋子的整体、鞋面、鞋底之外，还需要注意拍摄好鞋子的细节，包括鞋子内部、鞋跟、商标等其他有特色的部位。

1. 运动鞋的拍摄

从材质上看，运动鞋主要由网格布料、PU 皮或真皮制成，因此在拍摄运动鞋时要特别注

意表现鞋子的材质。对于某些专业运动鞋还需要表现其专业的特点，对那些针对性的设计要进行细节拍摄，以体现其专业性。对于品牌运动鞋，注意拍摄品牌标志来展示鞋子的品牌。此外，还需注意对运动鞋其他细节的拍摄，如鞋底、鞋带、尺码标识等。

2. 皮鞋的拍摄

皮鞋有不同颜色、不同皮质（诸如牛皮、羊皮等），但无论是哪种皮都具有一定的光泽，尤其是漆皮的皮鞋，因此在拍摄过程中要特别注意布光。对于皮鞋而言，需要重点展示的主要包括鞋头、鞋面、侧面和鞋跟（是否增高），因此要多角度地将这些重点展示给顾客。此外，合适的细节展示能让顾客更好地了解皮鞋，激起顾客的购买欲望。

任务指导

1. 运动鞋的拍摄

（1）用干净的软布清洁运动鞋的各个部位，即使是全新的运动鞋。

（2）将运动鞋摆放在干净的拍摄台上，尝试多种摆放方式、多种造型和构图。

（3）布光。可采用正面光源和前侧光源两盏灯的布光，若需要展示高帮鞋子内部细节，还可以加一盏顶光源。根据鞋子颜色的不同调整光源的位置、高度和照明度。

（4）将相机固定在三脚架上，选择合适的拍摄角度。

（5）调整相机的参数，试拍。若效果不理想可以做适当的调整。

（6）拍摄运动鞋的主要部位，在一张照片中同时展现鞋子的底部和鞋子的侧面，这样能给顾客一个整体的感觉，顾客可以想象穿在脚上的效果，如图3-81所示。

（7）拍摄运动鞋的鞋面细节，既要拍摄出鞋带的部分，还需要拍摄出鞋面的气孔等细节，如图3-82所示。

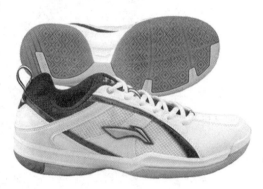

图3-81　拍摄鞋子整体

图3-82　鞋面

（8）拍摄运动鞋的侧面细节，通常运动鞋的两个侧面是不一样的，在拍摄过程中切不可只拍摄一个侧面而忽略了另外一个侧面，如图3-83、图3-84所示。

图3-83　左侧面

图3-84　右侧面

（9）拍摄运动鞋的鞋底细节。对于大多数专业运动鞋而言，不同的运动鞋会有不同的鞋底，鞋底的材料、设计工艺等都不相同，因此在拍摄过程中要特别注意鞋底的拍摄，以此来告诉顾客这个鞋子适合的运动项目。例如图3-85中的牛津底直接告诉顾客这鞋子专为羽毛球运动而设计，鞋底具备防滑功能，避免喜欢其他运动项目的顾客选购时出错。

（10）拍摄运动鞋的内部细节。一般而言，鞋子的内部细节主要包括鞋子的品牌名称、尺码说明等，图3-86中就很好地展示了鞋子的品牌名称，而图3-87中就很好地展示了鞋子大小尺码的对照。

（11）拍摄运动鞋的Logo。Logo展示了鞋子的品牌，对于知名品牌而言，Logo照片不仅表达了鞋子的品质，同时还表达了鞋子优质的服务，如图3-88所示。

（12）拍摄运动鞋外包装。将鞋子放在包装盒上，既有造型又能展示出盒子，如图3-89所示。

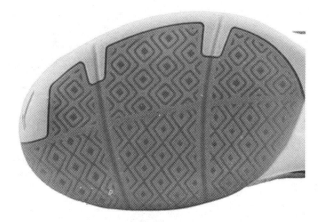

图 3 - 85　鞋底

图 3 - 86　鞋内

图 3 - 87　鞋子尺码

图 3 - 88　Logo

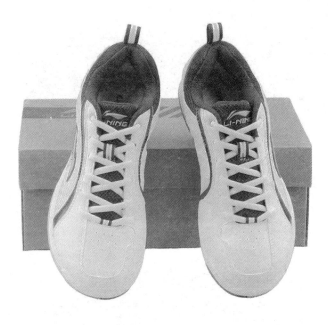

图 3 - 89　外包装

（13）拍摄运动鞋外包装上的标签，包装盒上的标签不仅说明了鞋子的功能，还有鞋子的材料组成、颜色、等级、产地、价格、条码、防伪标签等信息，如图 3 - 90 所示。

图 3 - 90　外包装标签

（14）拍摄结束之后别忘记了整理拍摄现场。

2. 皮鞋的拍摄

（1）用干净的软布清洁皮鞋表面的灰尘和指纹，若是漆皮的皮鞋，建议在拍摄过程中摄影师最好戴上手套，避免指纹落在鞋面表面。

（2）将皮鞋摆放在干净的拍摄台上，可尝试对角线、倾斜等多种不同的摆放方式，尽可能在一张照片中容纳皮鞋前面、侧面和里面的各种信息，如图 3 - 91 所示，图中的俯视角度不仅展示了皮鞋的主要部位，还拍出了鞋子内部的一些信息。

（3）布光、可采用正面光源和前侧光源两盏灯的布光，若需要展示高帮鞋子内部细节，

还可以加一盏顶光源。对于皮鞋而言，尤其是漆皮皮鞋，在布光的时候要特别注意鞋面的反光，若光线不足可用白色反光板补光。

（4）将相机固定在三脚架上，选择合适的拍摄角度。

（5）调整相机的参数，试拍。若效果不理想可以做适当的调整。

（6）拍摄皮鞋主要部位，图3-92的构图既展示了鞋头、鞋面和鞋子的侧面，高机位拍摄还展示了鞋子内部的信息。

图3-91　俯视拍摄　　　　　　图3-92　皮鞋整体（高机位拍摄可以看到鞋内部分）

（7）拍摄皮鞋底部，皮鞋的底部也是需要重点表现的部位。对于大多数皮鞋而言，鞋底信息不仅包括了鞋子尺码的大小、鞋子的品牌，更重要的是需要表现鞋子底部的材质和花纹结构，告诉顾客鞋底是否防滑，是否有增高功能，如图3-93所示。

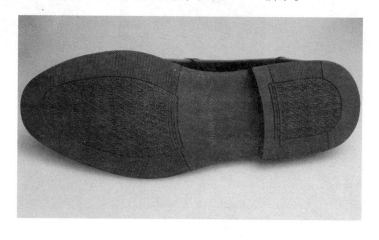

图3-93　鞋底

（8）拍摄皮鞋鞋跟。拍摄鞋跟是主要需要展示鞋跟的高度，告诉顾客这鞋子是平跟还是高跟，是否有增高功能，如图3-94所示。

（9）拍摄皮鞋鞋面，鞋面主要展示了皮鞋表面褶皱及花纹，这个部位也是最容易看到的

89

部位，大面积的皮质结构会导致拍摄过程中大面积的反光，因此在拍摄过程中要特别注意。图3-95展示了皮鞋的鞋面。

图3-94　鞋跟

图3-95　鞋面

（10）拍摄皮鞋细节部位，其他细节主要包括细小的特殊设计（图3-96）、鞋子的金属Logo（图3-97）等。

（11）皮鞋材质展示，在拍摄皮鞋的材质时可采用大光圈、微距模式，尽量拍摄出皮革所特有的纹路和毛孔，如图3-98所示。

图3-96　特殊细节

图3-97　金属Logo

图3-98　材质展示

技巧与提示

（1）运动鞋的拍摄若辅以运动道具拍摄更能体现其运动特征。

（2）不少运动鞋颜色丰富，拍摄过程要特别注意避免人为造成色差、色干扰。

（3）在拍摄皮鞋时，为了避免大面积反光可以采用较大柔光箱并辅助反光板来照明。

练功台

（1）挑选一双篮球鞋练习拍摄。

（2）挑选一双羊皮女鞋练习拍摄。

任务六　拍摄食品类商品

任务描述

本任务介绍水果、干货食品及饮料等商品的拍摄方法和技巧。

知识准备

1. 水果的拍摄

水果的拍摄主要要体现水果的"新鲜"这一重要特点，因此在拍摄前可以选择刚摘回来的水果或者在水果上喷洒水珠，使水果看上去想刚刚采摘的，充分表现"新鲜"的特点。无论选择什么样的水果，都必须确保水果干净、卫生，切忌不要选择被虫吃过或者有其他瑕疵的水果。拍摄时尽量采用正面直射的强光来表现水果的特点。

2. 干货食品的拍摄

网络上所销售的各地土特产也是食品销售中的一大主力，而绝大多数土特产以销售干货为主，比如核桃、栗子、大枣、开心果、花生等。因此，在拍摄这类商品时应尽可能表现特产的特点，比如是否为当季食品、是否方便食用、营养价值是否高等。

如果所销售的特产有属于自己的包装和商标，最好也把商品的包装、商标、生产日期等一些特产的重要信息拍摄出来。

3. 饮料的拍摄

饮料主要包括各种酒类、果汁、碳酸饮料、矿泉水等。饮料大多采用塑料瓶或者玻璃瓶包装，这些包装都是通透的，透过包装可以看清楚里面的液体，因此在拍摄过程中一定要拍摄出通透感。下面以塑料包装的果汁为例，详细讲解拍摄的技巧。

装入塑料瓶中饮料具有通透感，因此在拍摄过程中需要在果汁的后面打一盏灯，这样就能很好地表现果汁的通透感。

通常果汁的外包装上都会有果汁的商品、品牌、出厂日期、成分等相关的信息，若只在果汁的背后打灯就无法清晰地拍摄出这些信息。为了能更清晰地表达这些信息，我们需要在果汁的正面也打一盏灯，用正面的灯光来表现果汁的包装信息。

任务指导

1. 水果的拍摄

（1）将清洗干净的水果摆放在拍摄台上，调整水果的摆放位置和角度，呈现出水果最美的一面。

（2）用喷壶或其他工具往水果表面喷洒适量水珠，以表现水果的新鲜之特点，如图 3 - 99 所示。

（3）布光。采用左侧 45 度角侧光布光，将柔光箱布置在水果左侧前，调整光源使光线从侧上方投射过来。若有蜂巢灯可以将其布置在水果的后方，以增强水果边缘的反光，如图 3 - 100 所示。

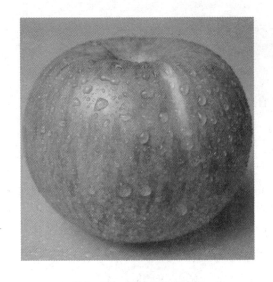

图 3 – 99　喷洒水珠的苹果

图 3 – 100　布光图

（4）调整相机参数，试拍、拍摄。

（5）切开水果拍摄，展示果肉的美味，如图 3 – 101 所示。水果切开之后最好立即拍摄，否则水果果肉长时间暴露在空气中会发黑，失去水果本身的色泽，若必须等待很长时间才能拍摄，可将切开的水果放入盛有盐水的盘子里面浸泡，这样可以避免水果果肉发黑。

（6）用果盘或包装纸做道具辅助拍摄。

（7）将多种水果摆放在一起进行拍摄。

2. 干货食品的拍摄

（1）布置背景，背景要干净、整洁，建议采用纯浅色背景。

（2）选择完整、形态美观的干货食品。

（3）将被摄主体摆放在拍摄台上，调整被摄主体的位置使其合理。可以尝试多种摆放方式、多角度拍摄，不同的拍摄角度能带给顾客不同的感受。

图 3 – 101　切开水果拍摄

（4）将相机固定在三脚架上，确定拍摄角度。

（5）布光。调整光源的位置、高度和照明度。在干货商品的前侧布置柔光箱作为主灯，在主灯相反的另外一侧安放反光板或亮度稍低的柔光箱，如图 3 – 102 所示。

（6）调整相机参数，试拍。若拍摄的照片不满意可对光源位置、拍摄角度做适当的调整。

（7）拍摄有包装的干货。对于有外包装的干货尽可能拍摄出外包装，以表现干货的整体效果，如图 3 – 103 所示。

（8）拍摄干货细节图。对于干货食品本身而言，在细节展示时要充分体现"干"这一特点，以此向顾客传达干货可以长期保存的特点。图 3 – 104 中采用微距模式、大光圈拍摄出了

图 3 - 102　布光图

干货的褶皱、干出的裂纹等细节。

图 3 - 103　带包装的干货

图 3 - 104　细节拍摄

（9）拍摄食品的出厂日期、保质期等信息。

3. 饮料的拍摄

（1）清洁饮料瓶表面，使其表面不残留灰尘和指纹等杂质。

（2）将被摄饮料瓶摆放在拍摄台上，调整摆放的位置，使商标位于正面。在取拿饮料瓶时最好戴上手套，避免指纹留在瓶身上。

（3）在摄台的后方打一盏灯，用透射光照明使包装瓶看起来通透，如图 3 - 105 所示。

（4）在包装瓶的正面打一盏带有柔光罩灯，用这盏灯来照亮需要表现的包装瓶上的各类文字、图案信息，如图 3 - 106 所示。

（5）布光。调整好前后两盏灯的位置和亮度，选择合适的拍摄角度试拍。注意包装瓶的

正面不能映出柔光罩的影子，可以通过移动柔光罩的位置来避免，布光如图 3 – 107 所示。

（6）相机固定在三脚架上，确定拍摄角度，调整相机的参数进行拍摄，拍摄效果如图 3 – 108所示。

图 3 – 105　透射光照明

图 3 – 106　顺光照明

图 3 – 107　布光图

图 3 – 108　整体效果

（1）喷洒了水的水果看起来更新鲜，但喷洒的水珠要均匀，不可形成一片水渍。

（2）干货类商品的拍摄一定要展现"干"这一特点，可以破开食品拍摄里面的细节图来达到这一目的。

（3）在拍摄冷饮时可以用冰块做道具使被摄主体更有冰爽的感觉，拍摄果汁、红酒等色彩丰富的饮料可以倒入杯子拍摄，并在杯中添加其他道具辅助拍摄。

练功台

（1）挑选蛋糕、葡萄等水果并辅以树叶、果盘等道具练习食品的拍摄。

（2）挑选干核桃并辅以干树枝来练习干货的拍摄。

（3）挑选一瓶矿泉水和一瓶果汁练习饮料的拍摄。

任务七　拍摄日用品类商品

任务描述

本任务介绍毛巾和金属刀具商品的拍摄方法和技巧。

知识准备

1. 毛巾的拍摄

毛巾大多为棉质的，有着粗糙的表面，比较容易吸光，因此在拍摄毛巾的时候表现出材质以及使用的舒适感就可以了。和其他商品相比较，毛巾的拍摄相对比较简单，对摄影师的要求和布光没有太多的要求，但要拍摄出效果不错的照片，毛巾的摆放就显得非常重要。

2. 刀具的拍摄

金属刀具属于反光性物体，在拍摄过程要很好地控制光源。摄影师可以尝试打开主灯关闭辅灯和打开主灯打开辅灯两种方式来拍摄，根据拍摄效果决定对光源的控制。在刀具拍摄时为了避免刀具表面映射周围的环境，拍摄时最好使用大柔光箱照明，若在关闭辅灯的时候可以用白色反光板来补光。

刀具拍摄最好选择深色背景，能够和刀具的银白色形成鲜明的对比，以此来突出拍摄主体。

任务指导

1. 毛巾的拍摄

（1）将毛巾卷成圆筒状摆放在拍摄台拍摄，给顾客一个整体的感受，如图 3 - 109 所示。

（2）将毛巾多次对折拍摄，展示毛巾的厚度，如图 3 - 110 所示。

（3）将多种不同颜色的毛巾叠整齐之后堆放拍摄，表现其颜色的多样性，如图 3 - 111

所示。

（4）拍摄毛巾的细节，例如毛巾边缘的花边、表面图案、四周的线缝等，图3-112中展示了毛巾一端的线缝。

图3-109　卷成圆筒状

图3-110　对折展示厚度

图3-111　多种叠放展示多颜色

图3-112　线缝展示

2. 刀具的拍摄

（1）用干净的软布清洁刀身和刀柄，取放时最好戴上手套。

（2）将刀具摆放在干净的拍摄台面，可尝试多种摆放方式。

（3）布光。在刀具的侧后上方安置一盏柔光箱作为主光，这个柔光箱要求较大，以避免刀身映射出周围的环境。调整柔光箱的灯头，保持45°角，使光线从斜上方投射过来。在刀具的正前方可以安放一盏亮度稍等的柔光箱作为辅助光，布光如图3-113所示。

（4）调整相机参数试拍，并根据拍摄效果做适当的调整。

（5）在完成上述步骤之后，先对刀具的整体进行拍摄，可尝试多构图、多角度的拍摄，如图3-114所示。

（6）拍摄刀具细节，包括刀柄（图3-115）、刀刃（图3-116）等。

图 3 - 113　布光图

图 3 - 114　整体拍摄

图 3 - 115　刀柄

图 3 - 116　刀刃

技巧与提示

（1）将洗漱专用毛巾与牙膏、牙刷、洗发水、沐浴露等其他护肤用品摆放在一起更能凸显毛巾的用途，效果非常不错。

（2）刀具具有金属光泽，若使用深色背景，可以与刀身的金属光泽形成鲜明的对比，从而达到意想不到的效果。

练功台

（1）挑选一条大的浴巾练习日常用品的拍摄。

（2）挑选一套锅具练习日常用品的拍摄。

模块四 用 Photoshop 处理商品图片
——取得真经，修成"正果"

项目一 突出"宝贝"主体

我们在日常拍摄的商品图片中，只依靠相机调整属性直接拍摄，很多时候却不能完全达到所要的效果，而且这些效果都不是继续多次拍摄可以得到的，因此必须使用后期软件编辑来达到所需要的效果，编辑包括加强效果、修饰效果、弥补效果、调整图片大小等操作。

任务一 裁剪与倾斜矫正

任务描述

本任务中将使用 Photoshop 软件对图片做倾斜的矫正和裁剪。

知识准备

在 Photoshop CS5 中，主要的界面分别分布在上边和左边工具栏。其中裁剪工具如图 4-1 所示。

图 4-1 裁剪工具

在左侧工具栏，大部分的工具按钮的右下角都有一个黑色三角形，长按鼠标左键可以弹出隐藏菜单。

在每一个菜单命令的后面都标有此命令的快捷键，如图4-2所示。

图4-2　命令与快捷键

经过处理后的手表图片的效果如图4-3所示。

任务指导

（1）启动 Photoshop CS5，打开素材文件"手表1.jpg"，如图4-4所示。

图4-3　裁剪与倾斜矫正

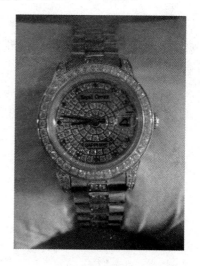

图4-4　打开素材

（2）选中素材所在图层，按 Ctrl + J 组合键复制图层，如图4-5所示。

（3）按 Ctrl + T 组合键对复制图层进行自由变换命令，如图4-6所示。

（4）旋转图层，调到合适的角度，如图4-7所示，然后按 Enter 键确定旋转。

图4-5　复制图层

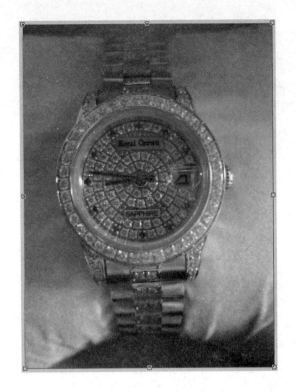

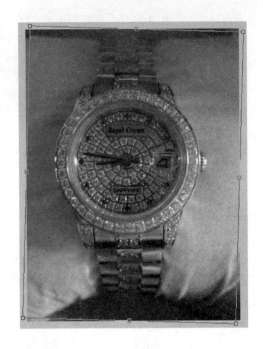

图 4 - 6　使用自由变换命令　　　　　　　　　　　　图 4 - 7　旋转图层

（5）打开文件窗口工作区，选择工具箱中的"裁剪工具"，如图 4 - 8 所示。

（6）调整适当位置对图像进行裁剪，如图 4 - 9 所示。最后按 Enter 键确定裁剪。最终效果见图 4 - 3 所示。

图 4 - 8　裁剪工具

图 4 - 9　进行裁剪

100

（1）在使用 Ctrl + T 组合键调整结束后，按回车键即可退出自由变换模式。

（2）在使用 Ctrl + J 组合键复制图层时，要选中需要复制的图层。

（3）在工具窗口中，所有右下角带有黑色三角形的工具都可以通过长按鼠标左键弹出隐藏工具菜单。

任务二　矫正商品拍摄的轻微变形

任务描述

本任务利用"自由变换"矫正商品拍摄的轻微变形。

知识准备

计算机处理的图片一般分为两种形式：位图图像（Bitmap）和矢量图像（Vector）。位图图像是把整幅图片分成若干个小方块，每一个小方块就是一个像素，比如一张图片的分辨率是 800 像素×600 像素，就是说这张图片的长是 800 个像素，宽是 600 个像素。在处理位图的时候，编辑的是像素而不是对象或形状，也就是说编辑的是每一个点。位图图像的优点是图像逼真，效果可以达到照片级别，可以很真实地表现真实生活中的任何事物，如图 4 - 10 所示。

将图像局部进行放大，就可以明显地看出位图是由像素构成的，如图 4 - 11 所示。

图 4 - 10　位图图像

图 4 - 11　局部放大位图图像

矢量图像是由矢量定义的直线和曲线组成的，这种图像最大的特点就是无论图片的大小如何变化，它的清晰度保持不变，变换时保持光滑无锯齿现象，如图 4 - 12 所示。

经矫正后的 U 盘图片的效果如图 4 - 13 所示。

（原图） （放大5倍后）

图 4 – 12 矢量图像

任务指导

（1）启动 Photoshop CS5，打开素材文件"U 盘"，如图 4 – 14 所示。

图 4 – 13 矫正后效果图 图 4 – 14 打开素材

（2）选择"磁性套索工具"将所要矫正的物体抠出，如图 4 – 15 所示。

（3）单击素材图层，按 Ctrl + J 组合键复制选区里的物体，如图 4 – 16 所示。

（4）按 Ctrl + T 组合键进行自由变换，然后单击鼠标右键，选择"斜切"命令，如图 4 – 17 所示。最后利用周边调整的小正方形来矫正物体。最终效果如图 4 – 13 所示。

图 4 – 15　磁性套索工具

图 4 – 16　抠出物体

（1）磁性套索工具在物品与背景颜色比较分明的时候适合使用。

（2）"斜切"命令必须是在自由变换的模式下，在变幻框内单击鼠标右键才能弹出。

（3）套索工具是根据鼠标的移动范围来建立选区，多边形套索工具是通过多段直线建立的选区。

图 4 – 17　"斜切"命令

任务三　照片中的抠像操作

任务描述

本任务中将对照片中物品进行抠像操作。

知识准备

1. 魔术棒工具

适用范围：图像和背景色色差明显，背景色单一，图像边界清晰。

方法意图：通过删除背景色来获取图像。

方法缺陷：对细乱的毛发没有用。

使用方法：

（1）单击"魔术棒"工具；

（2）在"魔术棒"工具条中，在"连续"项前打勾；

（3）"容差"值填入"20"。（值可以根据效果好坏进行调节。）;

（4）用魔术棒点背景色，会出现虚框围住背景色;

（5）如果对虚框的范围不满意，则可以先按 Ctrl + D 组合键取消虚框，再对上一步的"容差"值进行调节;

（6）如果对虚框范围满意，则按键盘上的 Delete 键删除背景色，从而得到单一的图像。

2. 色彩范围法——快速

适用范围：图像和背景色色差明显，背景色单一，图像中无背景色。

方法意图：通过背景色来抠图。

方法缺陷：对图像中带有背景色的不适用。

使用方法：

（1）颜色吸管拾取背景色;

（2）选择菜单中"选择"子菜单中的"色彩范围"命令;

（3）在"反相"项前打勾，确定后就选中图像了。

3. 磁性套索法——方便、精确、快速，是常用的方法

适用范围：图像边界清晰。

方法意图：磁性套索会自动识别图像边界，并自动黏附在图像边界上。

方法缺陷：边界模糊处须仔细放置边界点。

使用方法：

（1）右击"套索"工具，选中"磁性套索"工具;

（2）用"磁性套索"工具沿着图像边界放置边界点，两点之间会自动产生一条线，并黏附在图像边界上;

（3）边界模糊处须仔细放置边界点;

（4）套索闭合后，抠图就完成了。

4.（套索）钢笔工具法——最精确最花工夫的方法

适用范围：图像边界复杂，不连续，加工精度高。

方法意图：完全手工逐一放置边界点来抠图。

方法缺陷：慢。抠一个图要 15 分钟左右。

使用方法：钢笔工具法步骤如下：

（1）选择"钢笔"工具，并在钢笔工具栏中选择第二项"路径"的图标;

（2）按住 Ctrl 键不放，用鼠标选中各个节点（控制点），拖动改变位置;

（3）每个节点都有两个弧度调节点，调节两节点之间弧度，使线条尽可能地贴近图形边缘，这是光滑的关键步骤;

（4）增加节点：如果节点不够，可以放开 Ctrl 键，用鼠标在路径上增加。删除节点：如果节点过多，可以放开 Ctrl 键，将鼠标指针移到节点上，当鼠标指针旁边出现"—"号时，单击该节点即可删除。

（5）右键"建立选区"，羽化一般填入"0"，按 Ctrl + C 组合键复制该选区新建一个图层或文件;在新图层中，按 Ctrl + V 组合键粘贴该选区即可。取消选区可使用快捷键

Ctrl + D。

注意：此工具对散乱的头发没有用。

5. 蒙版抠图法——直观且快速

使用方法：

（1）打开照片和背景图；

（2）单击移动工具把照片拖入背景图；

（3）添加蒙版；

（4）前景色设为黑色，选择画笔45；

（5）这样就可以在背景上擦，擦到满意为止。如果万一擦错了地方，只要将前景色改为白色就可以擦回来。

经抠除背景后喷雾剂图片效果如图4-18所示。

任务指导

（1）启动 Photoshop CS5，打开素材文件"喷雾剂.jpg"，如图4-19所示。

图4-18　抠除背景后的效果图

图4-19　打开素材

（2）按 Ctrl + J 组合键复制图层，然后到通道选择所需要抠出的物体的轮廓对比度比较强的通道层。本任务中根据观察选中了蓝色通道图层，然后按 Ctrl + J 组合键复制该层，如图4-20所示。

（3）我们的目的是把喷雾剂的整体在通道新复制的图层里涂黑。为了快捷，选择工具箱里的"钢笔工具"，如图4-21所示。先把物体高光部分的轮廓抠出来，如图4-22所示。

（4）单击鼠标右键，选择"建立选区"命令，如图4-23所示。

（5）在选区内填充黑色，并用"画笔工具"将所抠物体内的全部涂上黑色，如图4-24所示。

图4-20　复制蓝色通道

图 4 – 21　钢笔工具

图 4 – 22　所需抠出的轮廓

图 4 – 23　"建立选区"命令

图 4 – 24　遮盖白色

（6）按 Ctrl + L 组合键调整色阶，参数如图 4 – 25 所示。

（7）调整"亮度/对比度"，如图 4 – 26 所示。把亮度调到最大，使物体周边的灰色减少。

（8）用白色画笔把要抠出的物体周边的灰色都擦掉，如图 4 – 27 所示。

（9）在通道图层中，按住 Ctrl 键，并单击鼠标左键选中通道图层，将白色载入选区，如图 4 – 28 所示。

（10）回到图层，按 Ctrl + Shift + I 组合键反相选择要抠的物体，然后再加上蒙版，

106

如图 4 - 29 所示。最终效果如图 4 - 18 所示。

（1）先选择物品与背景黑白对比度较强的通道图层，目的是用调整色阶、调整曲线等调色方法先拉开物品整体与背景的黑白色差，再配合钢笔工具把容易勾勒的物品外形部分进行描边，然后建立选区，最后的目的就是把通道里的物品变成黑色，然后反选黑色选区可以把背景制作成白色。

（2）最后通过反相可以轻松地把通道里物品和背景的黑白颜色翻转，从而方便复制

图 4 - 25　色阶调整参数

图 4 - 26　"亮度/对比度"所在位置

给蒙版使用（在蒙版里,白色是可见的,黑色是不可见的）。

图 4 - 27　擦除灰色　　图 4 - 28　将白色载入选区

图 4 - 29　图层蒙版

项目二　给照片减肥

任务一　调整照片图像大小

本任务中我们将对图像大小进行调整（如将图像缩小）。

1 TB(千亿字节) = 1 024 GB(亿字节)

1 GB = 1 024 MB(百万字节)

1 MB = 1 024 KB(千字节)

1 KB = 1 024 B(字节)

像素(Pixel)是由 Picture(图像)和 Element(元素)这两个单词的字母所组成的,是用来计算数码影像的一种单位,如同摄影的相片一样,也具有连续性的浓淡阶调,我们若把影像放大数倍,会发现这些连续色调其实是由许多色彩相近的小方点所组成的,这些小方点就是构成影像的最小单位——像素(Pixel)。这种最小的图形的单元能在屏幕上显示的通常是单个的染色点。越高位的像素,其拥有的色板也就越丰富,从而越能表达颜色的真实感。

缩小后的手表图片效果如图 4 – 30 所示。

(1) 启动 Photoshop CS5,打开素材文件"手表 2. jpg",如图 4 – 31 所示。

图 4 – 30　缩小到 15.3 M　　　　　　　　　　图 4 – 31　打开素材

(2) 在软件菜单里,选择"图像"/"图像大小"命令或者直接按 Ctrl + Arl + I 组合键,如图 4 – 32 所示。

(3) 弹出"图像大小"的调整窗口,在所在区域对图像大小进行调整,如图 4 – 33 所示。最终效果如图 4 – 30 所示。

图 4 – 32　菜单里图像大小调整所在位置

图 4 – 33　在所在区域输入数值

（1）在保存图像文件时，比如保存为 JPEG 格式，可以适当调低图片质量，也可以达到调整图像大小的作用。

（2）调整图像的分辨率也可以达到调整图像大小的作用。

任务二　改变像素总量及分辨率

任务描述

本任务中我们将在"图像大小"对话框中改变图像像素总量及分辨率(例:像素总量及分辨率调到 100 像素/英寸)。

知识准备

分辨率(Resolution)就是屏幕图像的精密度，是指显示器所能显示的像素的多少。由

于屏幕上的点、线和面都是由像素组成的，因而显示器可显示的像素越多，画面就越精细，同样的屏幕区域内能显示的信息也越多，所以分辨率是非常重要的性能指标之一。我们可以把整个图像想象成是一个大型的棋盘，而分辨率的表示方式就是所有经线和纬线交叉点的数目。

标屏	分辨率	宽屏	分辨率
QVGA	320×240	WQVGA	400×240
VGA	640×480	WVGA	800×480
SVGA	800×600	WSVGA	1 024×600
XGA	1 024×768	WXGA	1 280×768/1 280×800/1 280×960
SXGA	1 280×1 024	WXGA+	1 440×900
SXGA+	1 400×1 050	WSXGA+	1 680×1 050
UXGA	1 600×1 200	WUXGA	1 920×1 200
QXGA	2 048×1 536	WQXGA	2 560×1 536

调整过像素的小狗图片的效果如图 4-34 所示。

任务指导

（1）启动 Photoshop CS5，打开素材文件"小狗.jpg"，如图 4-35 所示。

图4-34 像素总量及分辨率调到100像素/英寸

图4-35 打开素材

（2）在软件菜单里，选择"图像|图像大小"命令或者直接按 Ctrl + Arl + I 组合键，如图 4-36 所示。

（3）弹出"图像大小"的调整窗口，在所在区域对图像大小进行调整，如图4-37所示。最终效果如图 4-34 所示。

技巧与提示

如果图像处理已经在进行，再强行把分辨率调高，则图片分辨率清晰度不会提升。因此，分辨率只适合在调整的时候改变，而不适合中途提高，在开始的时候就应该把它设置好。

图 4 – 36 菜单里图像大小调整所在位置

图像大小

像素大小:22.9M

宽度(W): 3264 像素
高度(H): 2448 像素

文档大小:

宽度(D): 46.06 厘米
高度(G): 34.54 厘米
分辨率(R): 180 像素/英寸

☑ 缩放样式(Y)
☑ 约束比例(C)
☑ 重定图像像素(I):
 两次立方 (适用于平滑渐变)

确定
取消
自动(A)...

图 4 – 37 在所在区域输入数值(例:100 像素/英寸)

项目三 让"宝贝"更亮丽清晰

任务一 调整色阶,让照片更亮丽

任务描述

本任务中我们将对图像进行色阶调整(例:对图像色彩进行调整)。

知识准备

1. 色阶(Level)

色阶是表示图像亮度强弱的指数标准,也就是我们所说的色彩指数,在数字图像处理教程中指的是灰度分辨率(又称为灰度级分辨率或者幅度分辨率)。图像的色彩丰满度和精细度是

由色阶决定的。色阶指亮度，和颜色无关，但最亮的是白色，最不亮的是黑色。

2. 编辑本段色阶的作用

在 Photoshop 中可以在调整面板中使用色阶，或使用快捷键 Ctrl + L 呼出色阶对话框。色阶表现了一幅图的明暗关系。如：8 位色的 RGB 空间数字图像分别用 2^8（即 256）个阶度表示红绿蓝，每个颜色的取值范围都是 $[0,255]$，理论上共有 $256 \times 256 \times 256$ 种颜色。当然，显示装置不一定能充分表达出所有颜色的区别，肉眼也不能区分相近阶度。比如，对比度不佳的液晶显示器，可能会把 RGB(12,12,12) 的颜色跟 (13,13,13) 显示得一样，而且即使显示有区别，肉眼看上去它们都是黑的。

色阶图只是一个直方图，用横坐标标注质量特性值，纵坐标标注频数或频率值，各组的频数或频率的大小用直方柱的高度表示。在数字图像中，色阶图是说明照片中像素色调分布的图表，就像我们可以用图表表示一个班级学生的身高一样，我们也可以绘制影像中像素"亮度"的图表。计算机可以计算影像中具有特定亮度的所有像素数目，然后用图表表示此数目。

调整色阶后的玻璃杯图片效果如图4-38所示。

图4-38　调整"色阶"后效果图

（1）启动 Photoshop CS5，打开素材文件"玻璃杯1.jpg"，如图4-39所示。

（2）选择"图像"│"调整"│"色阶"命令，或者按快捷键 Ctrl + L 调节参数，如图4-40所示。最终效果如图4-38所示。

图4-39　打开素材

图4-40　调整色阶参数

（1）色阶默认为 RGB 通道的调整，可以通过下拉菜单进行红、绿、蓝通道的单独色阶调整。

（2）注意"输出色阶"和"输入色阶"在调整上的作用区别。

任务二　使用曲线调整色调

任务描述

本任务中我们将在"图像色调"里对图像的色调进行改变，使其变得明亮。

知识准备

曲线的作用：曲线不是滤镜，它是在忠于原图的基础上对图像做一些调整，而不像滤镜可以创造出无中生有的效果。曲线不是那么难以捉摸的，只要掌握了一些基本知识，就可以像掌握其他工具那样很快掌握。控制曲线可以带来更多的戏剧性作品，而软件 Photoshop 提供了很多种解决难题的方案。就调整图像来说，在"图像"|"调整"菜单里有很多可以选择的工具，我最喜欢曲线的理由在于仅这一项工具就可以调节全体或是单独通道的对比，调节任意局部的亮度，调节颜色。曲线可以精确地调整图像，赋予那些原本应当报废的图片新的生命力。曲线调节功能对每一个和图像打交道的人都很重要，所以即使不使用 Photoshop，读者也可以从中得到不少有用的帮助。

调整色调后的玻璃杯图片效果如图 4 - 41 所示。

图 4 - 41　调整"曲线"后效果图

任务指导

（1）启动 Photoshop CS5，打开素材文件"玻璃杯 2. jpg"，如图 4 - 42 所示。

113

图 4 - 42　打开素材

（2）选择"图像"│"调整"│"曲线"命令，如图 4 - 43 所示，或者按快捷键 Ctrl + M 调节参数，如图 4 - 44 所示。最终效果图如图 4 - 41 所示。

图 4 - 43　选择曲线

图 4 - 44　调整曲线

（1）在调整曲线时，除了可以对 RGB 整体进行调整以外，还可以单独调整红绿蓝通道。

（2）一般来说，调整曲线不宜用过多的复杂的节点。

任务三　调整色相饱和度让颜色更鲜艳

任务描述

本任务中我们将使照片中的色彩更鲜艳。

如果拍摄出来的照片色彩暗淡、沉闷，我们可以运用 Photoshop 提供的"色相/饱和度"命令来调整。"色相/饱和度"命令可以对整个图像或图像中单个颜色成分的色相、饱和度和明度进行校正。

知识准备

1. 索引模式

索引模式最多使用 256 种颜色，当图像转化为索引模式后，通常会构建一个调色板来存放索引图像的颜色，如果原图像中的一种颜色没有出现在调色板中，则程序会自动地选取已有颜色中最接近的颜色来模拟该颜色。

2. RGB 颜色模式

RGB 是最常用的颜色模式，R、G、B 分别代表红、绿、蓝。在自然界里，所有颜色都是通过这三种颜色合成的，通过合成可以模拟出多种颜色出来。该模式又称加色模式。

3. CMYK 模式

CMYK 是一种印刷的颜色模式，C、M、Y、K 分别代表青色、紫、黄、黑。该模式又称为减色模式。

4. LAB 模式

LAB 模式以两个颜色分量 A、B 以及一个亮度分量 L 来表示，其中 A 的值由绿色渐变到红色，B 由蓝色渐变为黄色，再结合亮度的变化来模拟各种各样的颜色。

5. 多通道模式

多通道模式利用色相、饱和度、亮度来表示颜色，色相代表不同波长的光谱值，饱和度表示颜色的浓度，亮度表示颜色的明暗程度。

调整色相/饱和度后的手链图片效果如图 4 - 45 所示。

任务指导

（1）启动 Photoshop CS5，打开素材文件"IMG_ 7968"，如图 4 - 46 所示。

（2）选择"图像"｜"调整"｜"色相/饱和度"命令，如图 4 - 47 所示，或者按快捷键 Ctrl + U 调节参数如图 4 - 48 所示。最终效果如图 4 - 45 所示。

技巧与提示

如果想调整黄色的色彩，可以先从大的范围中选择黄色，然后再用下面的吸管和微

图 4 – 45　调整"色相/饱和度"后效果　　　　　　图 4 – 46　打开素材

图 4 – 47　选择"色相/饱和度"命令

图 4 – 48　调整参数

调工具选择。注意：在这个工具面板中的色彩是用色环来表示的，被选中的色彩范围在调整过程中会发生变化，而不在这个范围内的色彩则不受影响。

116

任务四　以中性灰为依据校正偏色

任务描述

本任务中我们以中性灰为参照给一张严重偏黄色的相片进行校色。

知识准备

偏色：在拍摄的过程中，由于光线或角度的问题，拍摄的照片有可能存在偏色的情况。如抓拍的照片，反射光线会照亮场景。或者，不正确的显影、打印、扫描等方式，都会使图像产生偏色现象。有关偏色说明如下。

1. 亮度表测光、曝光不当

世上万物的色彩是靠物质对光线的反射来呈现的，人类在对光线的亮度测试研究中发现，无色的白雪反光率为 98% 左右，炭黑是 2% 左右，测得它们之间中点的反光率约为 12.5%，故被称为"中灰"。而"标准灰板"即是反光率 12.5% 左右的中间灰；通过实验人们得知，物质 18% 的反光率与白种或黄种人的外露皮肤的脸与手背十分相近，故摄影师有用手背或面部为测光标准的惯例和实践。但是，亮度表在测量照度的同时还兼顾测量了被摄物的反光率，在同样的照明条件下，测炭黑和白雪的读数悬殊极大，所以就造成了白雪不白，炭黑不黑。

2. 环境色

周围环境的色彩反映到主体上称为环境色。比如拍纪念照时，被摄者站在绿叶丛中，他的脸部就会出现绿色，如果站在红花丛中，他的脸又会变红。很显然，在实际拍摄中环境色很容易引起主体的偏色。环境色引起的主体偏色，无论是在彩色扩印或彩色放大中，都很难校正。为了减少环境色的影响，拍摄时应使主体尽可能地避开浓郁的色彩环境（用环境色来渲染主体例外）。

3. 相机色温与照明光线的色温不相符合

物体颜色会因投射光线颜色产生改变，在不同光线的场合下拍摄出的照片会有不同的色温。由于 CCD 不能像人眼一样会自动修正光线的改变，此时就需要人为地设置白平衡，以还原色彩。若白平衡设置不当，就会造成拍出的画面偏色严重。

4. 彩扩中的主体彩色失误

由于目前的彩扩机几乎都是针对大批量流水生产设计的，对底片的色彩校正是按 LATD 自动进行的，如果底片上的主体在画面上所占的比例较小，而整个画面的色彩浓郁又单一，则在彩扩中主体就会偏色，这种偏色被称为"画面主体的彩色失误"。比如将一只白色陶瓷工艺品分别放在红、绿、蓝、黑 4 块幕布上拍摄，所扩印的彩照会出现：放在红布上的工艺品偏青；放在绿布上的工艺品偏品红；放在蓝布上的工艺品偏黄；放在黑布上的工艺品不偏色，这就是 LATD 自动校色的结果。在实际摄影中，也常会遇到上述"画面主体的彩色失误"的情况，比如拍彩色证件照，如果选用红布做背景，则被摄者的脸会显得"苍白"（实际为偏青）；如果选用蓝布做背景，则被摄者的脸会偏黄。而用"消色"（黑、白、灰等）做背景，则主体不偏色。

5. 照片偏色的调整

拍摄中所使用的胶片色温与照明光线的色温不相符合以及环境色对主体的影响等，这些都已是摄影人老生常谈的技术知识，而且大多数影友已有了应付上述偏色的办法，即在测光表的基础上适当增减曝光量，尽可能使用色温一致的光线；让主体远离大面积浓郁的色彩，以减少环境色的影响；用色温补偿或转换滤光镜去校正色温；背景与主体颜色相差很大的底片可按照 LATD 进行校色。校色时遵循一定的规律，比如对底片中大面积青色(照片中为红色)，可用彩色校正键 – C 校正；底片大面积呈黄色(照片中为蓝色)，可用彩色校正键 – Y 校正；底片大面积呈品红(照片中为绿色)，可用彩色校正键 – M 校正……其规律为底片中什么颜色最多，就用什么颜色的彩色校正键(Y 为黄，M 为品，C 为青)校正。由于底片面积较小，如果不易分清颜色，还可以按扩印照片的颜色去校正，即照片中什么颜色最多，就用该颜色的补色(蓝、绿、红三原色的补色分别为黄、品、青)彩色校正键进行校色。此外，还可在 Photoshop 中方便地判断偏色并进行调整。

校色后的小猫图片效果如图 4 – 49 所示。

图 4 – 49　最终效果

任务指导

（1）用 Photoshop CS5 打开图片"猫 . jpg"，如图 4 –50 所示。选择"图像"|"调整"|"色

118

阶"命令，或者按快捷键 Ctrl + L，打开色阶面板，选择面板右下方的"设置灰点"工具，如图 4 – 51 所示。用这个工具单击相片中的任意地方，这个点的颜色都将被设置为中性灰色，也就是说 R = G = B。

（2）用设置灰点工具在相片中单击已经建立的 4 个采样点中的任意一个，将这个点的颜色值恢复为 R = G = B，进而整个相片的蓝色降低了，红色升高了，相片的偏色也就校正过来了，如图 4 – 52 所示。

（3）然后再将输入色阶的黑白场滑标做相应的调整，则整个片子的影调就合适了，如图4 – 53所示。最终效果如图 4 – 49 所示。

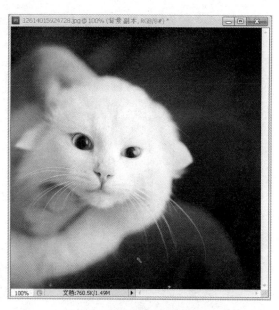

图 4 – 50　偏黄色的相片

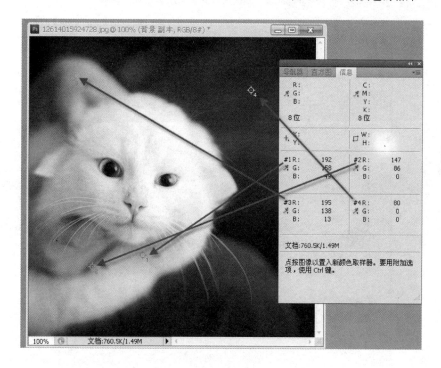

图 4 – 51　设置灰点

技巧与提示

在工具箱中选择"颜色取样器工具"，将鼠标分别放在相片中那些应该为黑白灰的地方并单击，建立必要的采样点。最多可以建立 4 个颜色采样点。如地板、手、衣服、阴

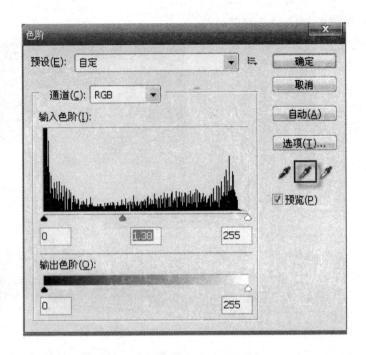

图 4 - 52　选择中间的灰性吸管单击灰点

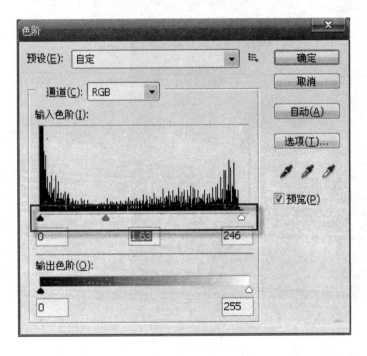

图 4 - 53　对色阶做相应的调整

影，这些地方的颜色原本应该为黑白灰，它们的 RGB 值应该为 R = G = B。认真观察这些点现在的颜色信息，可以看到这些点中的 B（蓝色）值都明显偏高，而 R（红色）值都偏低，从而这样的照片偏蓝色。

项目四 添加水印防盗版

任务一 水印制作的技巧

任务描述

本任务中我们将对图片添加水印。

知识准备

所谓数字水印是向多媒体数据(如图像、声音、视频信号等)中添加某些数字信息以达到文件真伪鉴别、版权保护等功能。嵌入的水印信息隐藏于宿主文件中,不影响原始文件的可观性和完整性。

数字水印过程就是向被保护的数字对象(如静止图像、视频、音频等)嵌入某些能证明版权归属或跟踪侵权行为的信息,可以是作者的序列号、公司标志、有意义的文本等。与水印相近或关系密切的概念有很多,从目前出现的文献中看,已经有诸如信息隐藏(Information Hiding)、信息伪装(Steganography)、数字水印(Digital Watermarking)和数字指纹(Fingerprinting)等概念。

添加水印后的图片效果如图4-54所示。

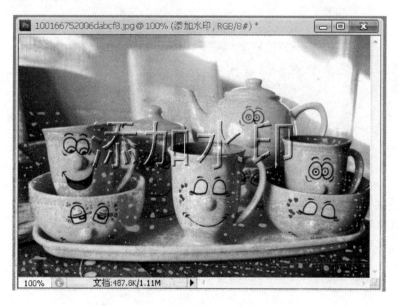

图4-54 最终效果

任务指导

(1)用 Photoshop CS5 打开图片"杯子. jpg",如图4-55所示。选择"横排文字工具"

121

命令 T，添加需要的文字，如图 4 – 56 所示。

图 4 – 55　未添加水印的图片

图 4 – 56　添加文字

（2）选择文字图层，单击右键，栅格化文字，如图 4 – 57 所示，然后再选择"滤镜"｜"风格化"｜"浮雕效果"命令，如图 4 – 58、图 4 – 59 所示。

（3）单击在图层上的 正常 下三角按钮，然后选择"强光"选项，完成水印。最终效果如图 4 – 54 所示。

技巧与提示

如果想在文字上进行添加特效，一定要先把文字栅格化处理，栅格化后不可以再对文字进行文本编辑，因为它已经转换为图形。

图 4 – 57　栅格化文字

图 4 – 58　浮雕效果

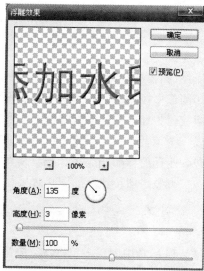

图 4 – 59　适当的调整高度、角度

任务二　水印位置的调整

任务描述

对水印的位置做调整。

知识准备

一般地，数字水印应有如下的几个基本特征。

1. 可证明性

水印应能为受到版权保护的信息产品的归属提供完全和可靠的证据。水印算法识别被嵌入到保护对象中，所有者的有关信息（如注册的用户号码、产品标志或有意义的文字等）能在需要的时候将其提取出来。水印可以用来判别对象是否受到保护，并能够监视被保护数据的传播、真伪鉴别以及非法复制控制等。这实际上是发展水印技术的基本动力，虽然从目前的文献来看，对其研究相对少一些，但就目前已经出现的很多算法而言，攻击者完全可以破坏掉图像中的水印，或复制出一个理论上存在的"原始图像"，这导致文件所有者不能令人信服地提供版权归属的有效证据。因此，一个好的水印算法应该能够提供完全没有争议的版权证明，在这方

123

面还需要做很多工作。

2. 不可感知性

不可感知包含两方面的含义，一个是指视觉上的不可见性，即因嵌入水印导致图像的变化对观察者的视觉系统来讲应该是不可察觉的，最理想的情况是水印图像与原始图像在视觉上一模一样，这是绝大多数水印算法所应达到的要求；另一方面水印用统计方法也是不能恢复的，如对大量的用同样方法和水印处理过的信息产品使用统计方法也无法提取水印或确定水印的存在。

3. 鲁棒性

鲁棒性问题对水印而言极为重要。鲁棒性是一个技术术语，简单而言，就是指一个数字水印应该能够承受大量的、不同的物理和几何失真，包括有意的（如恶意攻击）或无意的（如图像压缩、扫描与复印、噪声污染、尺寸变化等）。在经过这些操作后，鲁棒的水印算法应仍能从水印图像中提取出嵌入的水印或证明水印的存在。如果不掌握水印的所有有关知识，数据产品的版权保护标志应该很难被伪造。若攻击者试图删除水印，则将导致多媒体产品的彻底破坏。假设一个读者在网上下载了数字图书馆发布的作品，打印出来并非法大量散发以牟取利益，那么包含水印的作品应能在有物理失真的情况下依然提供足够的版权证据。

调整水印位置后的图片效果如图4-60所示。

任务指导

（1）选中图层，单击 ![移动工具] 按钮，便可以移动图层位置。

（2）如果图层没有合并，则直接选择水印图层移动位置即可。如果图层已经合并，则只有把水印去除后再重新做。最终效果如图4-60所示。

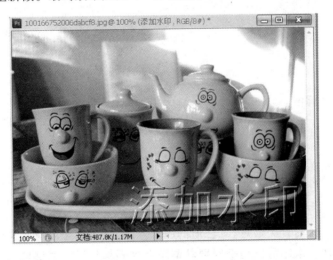

图4-60　完成效果

技巧与提示

（1）使用移动工具时，按着Shift键并单击鼠标即可以实现平移。

（2）按住 Alt 键移动可以复制水印图层。

（3）使用方向键上、下、左、右可以微移图层。

专业术语

光学变焦：依靠光学镜头结构来实现变焦，通过镜片的移动来放大与缩小需要拍摄的景物，是真正有效实用的变焦方式，基本无损成像质量。高倍率的光学变焦，焦段涵盖面较大，拍摄的空间也会更大。光学变焦就像望远镜，靠光学原理放大影像，影像不失真；数码变焦就像把相片在软件里放大一样，失真很高。

数码变焦：实际上是画面的电子放大，把原来 CCD 影像感应器上的一部分像素使用"插值"处理手段放大，拍摄的景物放大了，但成像质量会有一定程度的下降。在选购相机时，数码变焦的实际意义和参考作用有限。

CCD：又称电荷耦合器件，相当于胶卷中的底片，英文单词为 Charge Coupled Device。它使用一种高感光度的半导体材料制成，能把光线转变成电荷，然后通过模数转换器芯片将电信号转换成数字信号，数字信号经过处理就可以保存在相机里了。在 CCD 尺寸不变的情况下，无限制地增加像素数量只能靠牺牲像素细节来做代价，拍出的片子还原肯定不好。

像素多，意味着单位像素密度增加，单个像素的信噪比下降，信号容限下降，信号容易饱和，容易受到干扰。实际使用的时候，就是在高 ISO 下噪点严重。（注意这里说的是单位面积像素密度，其中很关键的一个就是相机 CCD 的尺寸，一台 1 470 万像素的 1/1.8 寸的比一台 1 000 万像素的 1/2.5 英寸的数码相机的像素密度低。）一定要注意这里说的是像素密度。再说一下在同样尺寸的 CCD 上像素密度下降，虽然可以提高信噪比，同时改善高 ISO 噪点数量，但是像素明显少了，分辨率就会下降。这样是得不偿失的。

感光度：高感光度在光线暗的时候对拍摄的相片可以起到适当补偿的作用，普通数码相机的感光度超过 600，拍出的相片质量下降比较严重。

模块五 网店装修——巧饰"庙宇"添"香火"

项目描述

网店的装修与实体店的装修是一个意思，都是让店铺变得更美，更吸引人。甚至对于网店来讲，一个好的店铺设计更为至关重要，因为客户只能通过网上的文字和图片来了解产品，所以做得好能增加用户的信任感，甚至还能对自己店铺品牌的树立起到关键作用。

"普通店铺"结构很固定，只能做一小点装饰，功能性不强。而"旺铺"自由度非常大，功能也很强，关键就看自己的创意和技术了。一般大的网店装修，要么自己会做平面设计，会编网页程序，自己来设计，要么为了让店铺更专业漂亮，请专业人员来设计，有的还加入声音装修，去魅力造音录制自己的有声店铺宣传等。是不是专业店铺，看装修就能分辨。

任务一 背景制作

任务描述

本任务中我们利用 Photoshop 图形处理软件完成网店的背景设计。

知识准备

"店铺装修"有以下几大模块。

（1）店铺公告模板。

（2）宝贝分类模板。

（3）店标/论坛头像设计。

（4）签名设计。

（5）宝贝描述模板。

（6）宝贝图片处理。

除此之外，还有计数器、背景音乐、挂件、欢迎欢送图片、掌柜在线时间、营业时间、联系方式模板、论坛回帖模板等服务项目。

1. 店铺公告

为了即时体现小店的一些最新消息，比如特价、打折、红包等优惠信息，就要在公告栏中加上自己的特色公告。

公告大小：宽不要超过 480 像素，高可以随意。

2. 店铺背景音乐

注意：背景音乐越大，页面载入速度就越慢。所以，音乐体积小一些的好，midi 就比较好。

3. 访问计数器

使用计数器可以随时了解自己店铺的访问量。计数器有两种，一种是使用网上已经制作好的，比如可以去网站 http：//00counter.com 或是 http：//www.lattecounter.com，只需申请用户名，就可使用上千种计数器。

4. 店铺挂件/浮动公告

这些小挂件可以让小店蓬荜生辉，也可以把一些特价活动放在里面。

5. 宝贝分类栏中的装饰内容

（1）动态欢迎大图片。

（2）成套动态欢迎欢送娃娃。

（3）掌柜在线时间、营业时间、联系方式模板。

（4）宝贝分类。

6. 店标/论坛头像显示

店标是店铺的标志。大部分是动态图片，可以由产品图片、宣传语言、店铺名称等组成。漂亮的店标与签名在社区的作用很大，可以吸引买家进入店铺。

注意：店标尺寸为 100×100 像素，仅支持 GIF 和 JPG 格式，图片限制大小为 80 K 以内。

7. 网店论坛签名

使用漂亮的签名在网店社区的作用也很大，可以吸引买家进入店铺。

注意：签名尺寸要求 468×60 像素，仅支持 GIF 和 JPG 格式，图片限制大小为 100 K 以内。

效果展示

效果如图 5-1 所示。

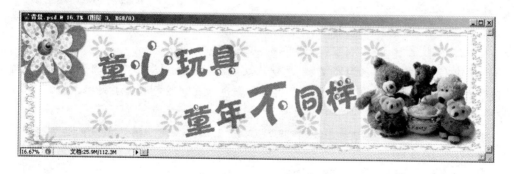

图 5-1　背景效果

任务指导

（1）启动 Photoshop CS5，选择"文件"|"新建"菜单命令，设置参数，宽度 50 厘米，高度 13 厘米，分辨率 300 像素/英寸，图层命名为"背景"，如图 5-2 所示。

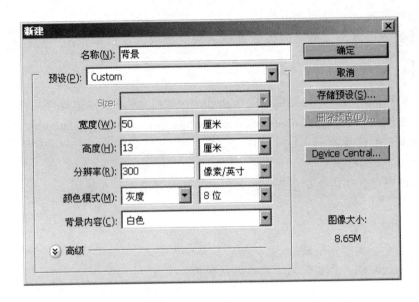

图 5 - 2　参数数值

（2）新建一个图层，命名为"背景"。将素材"花纹"拉入 Photoshop CS5，按快捷键 Ctrl + T调整大小。将素材"花"拉入 Photoshop CS5，放置左上角。将素材"熊"拉入 Photoshop CS5，放置右下角，如图 5 - 3 所示。

图 5 - 3　拉入素材

（3）新建一个图层，命名为"文字"。输入文字"童心玩具"、"童年不同样"。设置字号 100。改变文字颜色，用选取工具选取左上角花瓣颜色为文字颜色。为了突出，将"心""不"设置字号 140，调整文字位置，如图 5 - 4 所示。

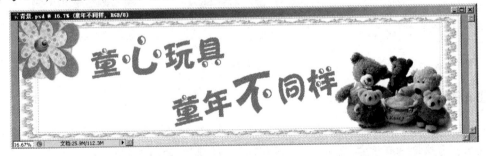

图 5 - 4　输入文字

128

（4）新建一个图层，命名为"碎花背景"。将素材"碎花"拉入 Photoshop CS5，图层混合模式改为"线性加深"，按快捷键 Ctrl + Alt 复制 3 个图层副本，调整各个碎花位置。选择"椭圆工具"在"样"字处画一个圈，在对应图层按 Delete 键，如图 5 - 5 所示。

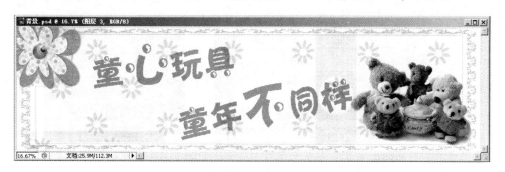

图 5 - 5　碎花背景

技巧与提示

（1）当进行自由变换时，单击鼠标右键可以弹出菜单进行水平翻转 、垂直翻转等，或者可以直接按快捷键 Ctrl + T 调整大小。

（2）当进行图层复制时，可以按住主图层拉至图层框底部的"新建"按钮，或者可以直接按快捷键 Ctrl + Alt 复制图层副本。

（3）网店定位为儿童玩具，因此色系应该偏向于暖色系，如粉色、黄色、橙色等。

任务二　导航栏制作

任务描述

本任务中我们利用 Photoshop 图形处理软件完成网店的导航栏设计。

知识准备

导航栏是指位于页眉区域的，在页眉横幅图片上边或下边的一排水平导航按钮，它起着链接博客的各个页面的作用。

导航栏一般都使用在 Web 网站中，例如百度首页页眉上面的一些选项"新闻"、"网页"、"MP3"、"知道"等就是导航栏的一种范例。

网站使用导航栏是为了让访问者更清晰明朗地找到所需要的资源区域，进而寻找资源。

效果展示

效果如图 5 - 6 所示。

任务指导

（1）启动 Photoshop CS5，选择"文件"｜"新建"菜单命令，设置参数，宽度 50 厘米，高

图 5 - 6　导航效果

度 4 厘米，分辨率 300 像素/英寸，图层命名为"导航栏"，如图 5 - 7 所示。

图 5 - 7　参数数值

（2）复制三层背景图层，填充"背景副本 1"的背景色。按快捷键 Alt + Delete 填充，如图 5 - 8 所示。

图 5 - 8　颜色参数

（3）在"背景副本2"中执行，单击工具箱中的"钢笔工具"画一条直线与梯形并填充颜色，如图5-9所示。

图5-9　颜色及效果

（4）单击工具箱中的"文字工具"，输入以下中文与英文。中文设置为楷体_ GB2312，字号为30，英文设置为Arial，字号为18。排列调整文字顺序及位置，将"收藏本店"复制一层，填充为白色，调整图层顺序，将"收藏本店副本"拉至"收藏本店"下，如图5-10所示。

图5-10　文字效果

（5）单击工具箱中的"矩形工具"绘制一条细线，填充图5-8中的颜色，按快捷键Ctrl + Alt复制4个图层副本。将文字之间的间隔用细线隔开，如图5-11所示。

图5-11　细线间隔

（6）新建一个图层，命名为"搜索"，单击工具箱中的"矩形工具"绘制一个长方体，单击右键，选择描边，宽度为3px，颜色为黑色。再次单击工具箱中的"矩形工具"绘制一个小长方体，并填充灰色。单击工具箱中的"文字工具"，输入"搜索"，文字设置为宋体，字号为18，如图5-12所示。

图5-12　搜索栏

技巧与提示

（1）当进行图层或选区填充时，可以单击工具箱中的"填充工具"进行填充，也可以按快捷键 Alt + Delete 进行填充。

（2）要将选区描边，应按住选区的中心，再单击右键可以弹出菜单进行填充、描边等。描边选项中可以自由设置宽度及颜色等。

任务三　客服栏制作

任务描述

本任务中我们利用 Photoshop 图形处理软件完成网店的客服栏设计。

知识准备

客户服务是指一种以客户为导向的价值观，它整合及管理预先设定的最优成本 – 服务组合中的客户界面的所有要素。广义而言，任何能提高客户满意度的内容都属于客户服务的范围之内。客户满意度是指：客户体会到的他所实际"感知"的待遇和"期望"的待遇之间的差距。这种差距越小，客户满意度越高。客服栏是在线客户服务的窗口，对于网上商店来说至关重要。

效果展示

效果如图5-13所示。

任务指导

（1）启动 Photoshop CS5，选择"文件"|"新建"菜单命令，设置参数，宽度3厘米，高度1厘米，分辨率300像素/英寸，图层命名为"客服"，如图5-14所示。

（2）新建一个图层，命名为"方框"，单击工具箱中的"矩形工具"绘制一个长方体，并填充黑色。单击工具箱中的"文字工具"，输入"在线客服"，文字设置为宋体，字号为5，如图5-15所示。

（3）新建一个图层，命名为"圆钟"，单击工具箱中的"矩形工具"绘制一个细长方体，并填

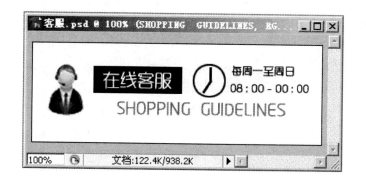

图 5 – 13　客服栏效果

图 5 – 14　参数数值

图 5 – 15　在线客服

充黑色。复制一个图层，按快捷键 Ctrl ＋ T 转换位置。单击工具箱中的"文字工具"，输入以下中文，文字字号为3。单击工具箱中的"文字工具"，输入以下英文，文字字号为5，如图5 – 16所示。

（4）拉入素材"客服人物"，调整大小位置，如图5 – 17所示。

图 5 - 16　文字信息

图 5 - 17　人物

技巧与提示

　　当进行图层或选区填充时，可以单击工具箱中的"填充工具"进行填充，也可以按快捷键 Alt + Delete 进行填充。

<div align="center">

任务四　分类栏制作

</div>

任务描述

　　本任务中我们利用 Photoshop 图形处理软件完成网店的分类栏设计。

知识准备

　　1. 分类栏的作用

　　分类栏采用动画图片显示的方法。与原来用文字表示呆板形成了鲜明的对比。

　　2. 分类栏制作的方法

　　（1）收集素材图片。根据自己宝贝分类的多少，喜欢用动画的淘友就要准备相应类别的动画材料。如果不喜欢动画，则可以找些静止的图片。

　　（2）把收集的素材加工。动画或图片与要表示的类别名字做到一张图上。图片文件要做的尽量小，这样打开你的小店的时候，图片才能尽快地显示出来。单张图片最好不要超过 10 K。图片最好不要做成透明的，要根据你小店整体风格，确定好背景色。图片的高度没有要求，宽度为 140 像素，也有的说可以宽到 150 像素。宽了以后出现的问题就是把主页面显示的宝贝都挤到下面去了，就像

窗口没有最大化时的那种效果。这一步是最关键的，也是最麻烦的一步。

（3）把做好的图形文件传到网上去。网上的任意空间都可以。但有一点，就是图片在网上有固定的网址，可以浏览。现在已经知道用得比较多的就是 QQ 的相册空间。一般来说，免费的空间不能百分之百地保证随时通畅。所以有些小店的图不见了也是很正常的。再有一种办法就是在其他论坛上发图帖子。但这种办法有个致命的缺点，就是帖子沉底后，图片文件可能就会丢了。如果你有自己的主页空间，那是最好不过的了。

（4）网址压缩。分类栏里面规定只可以输入 40 个字符。要使自己图片的长网址变成 40 个字符以内才可以使用。现在比较常用的是中国台湾一个服务商（http://suo.cc）提供的免费压缩 IP 地址的服务。因为是免费服务，所以服务时间没保证，当它不服务时，图片就会看不到。压缩后的网址很短。分类框内输入的代码为：< img src ="压缩后的网址"/ >。

（5）把上一步形成的代码，一个分类栏里放一个。一般第一栏做个题头图，所以那一栏其实没有什么分类的宝贝。从第二栏开始才是正式的分类。因为用图表示了，以后在操作分类的时候，看到的只是代码，没有文字，必须事先记住每一栏都应该是什么宝贝。

效果展示

效果如图 5 - 18 所示。

任务指导

（1）启动 Photoshop CS5，选择"文件"｜"新建"菜单命令，设置参数，宽度 3 厘米，高度 6 厘米，分辨率 300 像素/英寸，图层命名为"分类栏"，如图 5 - 19 所示。

（2）新建一个图层，命名为"方框"，单击工具箱中的"矩形工具"绘制一个长方体，再单击右键进行描边，宽度为 3px，颜色为翠绿色。复制 5 个图层副本，单击"画笔工具"选择蝴蝶图案进行点缀，如图 5 - 20 所示。

（3）单击工具箱中的"文字工具"，输入以下中文。"宝贝分类"文字字号为 5，其他文字字号为 3，如图 5 - 21 所示。

（4）新建一个图层，命名为"哆啦 A 梦"，将素材"哆啦 A 梦"拉入 Photoshop CS5，调整位置。单击工具箱中的"文字工具"，输入"哆啦 A 梦"文字字号为 10，字体颜色为素材中的蓝色。使用此方法，我们可以完成以下项目，如图 5 - 22 所示。

图 5 - 18　分类栏效果

技巧与提示

当进行文字颜色更改时，可以单击工具箱中的"吸管工具"，再单击要选取的颜色部位，完成颜色选取。

新建

名称(N): 分类栏
预设(P): Custom
Size:
宽度(W): 3 厘米
高度(H): 6 厘米
分辨率(R): 300 像素/英寸
颜色模式(M): 灰度 8 位
背景内容(C): 白色

确定
取消
存储预设(S)...
删除预设(D)...
Device Central...

图像大小:
245.1K

高级

图 5 - 19 参数数值

图 5 - 20 方框效果

导航栏..psd @ 100% (查看所有宝贝>>, RGB/8/CMYK)

宝贝分类 ✖

查看所有宝贝>>

按销量 按新品 按价格 按收藏

100% 文档:735.3K/8.70M

图 5 - 21 方框文字

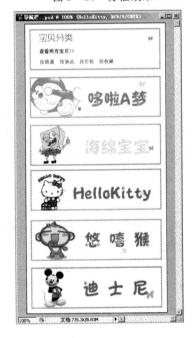

图 5 - 22 导航效果

任务五 商品区制作

本任务中我们利用 Photoshop 图形处理软件完成网店的商品区设计。

136

网上购物的缺点主要有：

（1）实物与照片存在差距。网购只能是看到照片，货物到达买家后，买家有时会感觉货物与图片不一样，不如在商场里买到的放心。

（2）不能试穿。网购只是看到照片及对物品的简单介绍，像衣服或鞋子之类的，买家不能直接判断合适不合适。而如果在商场购买，买家可以试穿，很容易判断是否适合自己。

（3）网络支付存在安全隐患。网上购物最为担心的一点就是买家需要用到银行账户，有的买家的电脑中存在着盗号木马等，可能会造成账号丢失等一些严重的情况发生。

（4）诚信问题。主要是店主的信用程度问题，如果碰到过服务质量差的店主，问几个问题就可能显得很不耐烦。严重的，会发生上当受骗事件。

（5）配送的速度问题。在网上所购来的货物，一般要经过配送的环节，快则一两天，慢则要一个星期或更久，有时候，配送的过程还会出现一些问题。还有，如果对货物不满意，又要经过配送的环节更换货物，带来不少麻烦。

（6）退货不方便的问题。虽然现实中购物退货也需要很复杂的程序，甚至对产品要有保护的要求，可是网上退货就相对更加困难，有时，卖家会提出百般无理要求，甚至拒绝退货和推卸责任。

效果如图 5-23 所示。

图 5-23　商品区效果

（1）启动 Photoshop CS5，选择"文件"|"新建"菜单命令，设置参数，宽度 50 厘米，高度 50 厘米，分辨率 300 像素/英寸，图层命名为"商品"，如图 5-24 所示。

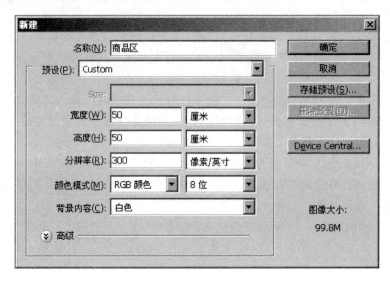

图 5-24　参数数值

（2）新建一个图层，命名为"方框"，单击工具箱中的"矩形工具"绘制一个长方体，并填充玫瑰红色。单击工具箱中的"文字工具"，输入"热卖宝贝"，文字设置为宋体，字号为 24，如图 5-25 所示。

图 5-25　方框文字

（3）新建一个图层，命名为"花藤"，将素材"花藤"拉入 Photoshop CS5，调整位置，如图 5-26 所示。

（4）新建一个图层，命名为"方框"，单击工具箱中的"矩形工具"绘制一个长方体，再单击右键进行描边，宽度为 2px，颜色为蓝色，并复制 5 个图层副本。将各个素材"熊"拉入 Photoshop CS5，调整位置放入各个方框内，如图 5-27 所示。

图 5 – 26　底部花藤

图 5 – 27　玩具位置

（5）单击工具箱中的"文字工具"，输入"毛绒玩具 毛绒熊 玩偶 可爱大号 棕色"等跟玩具熊相关的文字信息。文字字号为24，颜色设置为深蓝色。使用此方法，我们可以完成以下项目，如图5-28所示。

图5-28 玩具信息

（6）单击工具箱中的"文字工具"，输入跟玩具熊相关的价钱及销量文字信息。玩具熊价格设置为宋体，字号为30，红色。玩具熊销量设置为宋体，字号为24，颜色设置为黑色，其中数字设置为棕色。使用此方法，我们可以完成以下项目，如图5-29所示。

（7）单击"画笔工具"选择星星图案，设置一定大小后，进行并排点缀（表示商品的好坏程度）。单击工具箱中的"文字工具"，输入跟玩具熊相关评论信息。其中数字设置为蓝色，括号设置为黑色。使用此方法，我们可以完成以下项目，如图5-30所示。

技巧与提示

在设计制作前，先要下载一些漂亮的字体。推荐一种字库：汉仪。

140

图 5-29　价格销量

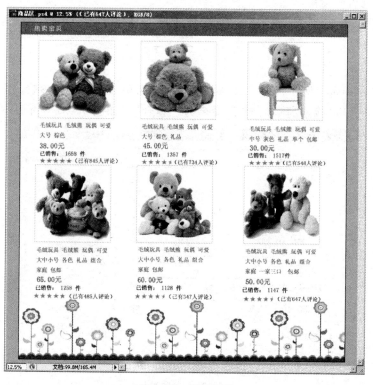

图 5-30　评级评价

任务六　网店的整合

本任务中利用 Photoshop 图形处理软件完成网店的整合设计。

一些初学者制作时可以尽量使用 Fireworks 软件和已经介绍过的软件。不同的软件制作其偏向程度不同。通常平时制作设计是用 PS(Photoshop) + ImageReady + FW(Fireworks) + Flash + DW(Dreamwaver)。使用滤镜或是画笔时用 PS 方便些(网络上有许多漂亮的笔刷可以下载使用),FW 制作 GIF 的动画公告和签名比较好。Flash + DW + PS 可以共同使用制作漂亮的描述模板。

小店刚开时,不但要宝贝好,而且还要学会推广(做广告),不过在淘宝的论坛里面是不能做广告的,只能利用发帖来提高浏览量。在论坛中多发帖/回帖,发的帖子要有意义,最好是原创,能被评为"精"! 再就是回帖时最好能占个显要的位置,比如帖子的第二回帖位等。

在有买家来拍下"宝贝"后,要先提醒对方先付钱(因为要对方先把钱打到支付宝中),然后就开始进行制作了,制作完毕通过 QQ 或阿里旺旺将宝贝传给买家,并在淘宝后台交易管理中确认发货。当买家比较满意这件作品,会到个人淘宝交易页面"确认收货"并付款,这时一个完整的交易告一段落。

(来自天极网 http://design.yesky.com/artist/200/2435700.shtml)

(1) 启动 Photoshop CS5,选择"文件"|"新建"菜单命令,设置参数,宽度 50 厘米,高度 50 厘米,分辨率 300 像素/英寸,图层命名为"整合",如图 5 – 31 所示。

图 5 – 31　参数数值

（2）将之前设计好的各个分块设计"背景"、"导航栏"、"分类栏"、"客服"、"商品区"合并图层后拉入"整合"图层内，调整大小变换位置，即完成网店装修设计的最终效果，如图 5 – 32 所示。

图 5 – 32　网店设计最终效果

提示与技巧

（1）注意各个板块区域之间的比例，可以对整个图层进行等比例自由变换实现缩放。

（2）在网页的空白处可以适当地放一些辅助图形，增强画面的吸引力。